Brand&Branding

monsa

Brand&Branding

Brand&Branding

Copyright © 2009 INSTITUTO MONSA DE EDICIONES

Editor, concept, and project direction
Josep Maria Minguet

Co-autor
Miquel Abellán
Equipo editorial Monsa

Art directon, design, and layout
Miquel Abellán y Anna Jordà

Translation
Babyl Traducciones

INSTITUTO MONSA DE EDICIONES
Gravina, 43 (08930)
Sant Adrià del Besòs
Barcelona
Tel. +34 93 381 00 50
Fax +34 93 381 00 93
monsa@monsa.com
www.monsa.com

ISBN 13: 978-84-96823-95-2
ISBN 10: 84-96823-95-4

Jesper von Wieding is partner and strategic creative director of Scandinavian DesignLab, which is located in Copenhagen, Denmark and Shanghai, China. Additionally, he is also a board member of Creative Circle in Denmark and co-founder of the Danish Design Association.

"It was with great honour and pride that I accepted the opportunity to write the preface for this book, The Brand&Branding Book. Design is today the point of difference. The Brand&Branding Book showcases some of the best current design and branding, and in its own way, the book demonstrates the criteria for successful branding. To me, there are several criteria to fulfil in order to obtain a successful and long lasting design. There are three main points. First, one needs to consider the overall brand and the visualization. For example, is the design well executed, right down to the smallest detail? In our over-communicated society, detailing is very important since this often is what separates the great design from the poorer ones. Secondly, communication needs to be taken into account. What message does the design wish to communicate across to the consumer and market? The message needs to be strong and easy to understand. Lastly, one needs to consider the design solution in the context of moral and ethical precepts. A so-called 'Corporate Behaviour' analysis should be made from an international point of view, since certain gestures, words and images can change radically in meaning when travelling from one culture to another. If all of the above have been taken into consideration during a full design phase, one can be almost certain that the result will be perceived as good design with a long lasting popularity rate. Moving on to the topic of branding. Even though the field of branding is obviously only a small aspect of the whole design industry, it is a very important one. A well-defined brand is absolutely necessary for a company's communication activities – externally as well as internally. A good and clear visual identity assures that no matter what country or product a given brand speaks for, it is speaking a clear language. Critically, this means it generates the same feelings and emotions among all consumers. Personally, I find it quite difficult to point out what exactly it is that makes a great brand. As with all great design, you just know it when you see it. A great brand is not easily forgotten. I hope you will enjoy reading The Brand&Branding Book showcased within; inspiration to keep searching for the perfect design solution or branding masterpiece. I wish you good luck!"

Jesper von Wieding es socio y creativo estratégico de la agencia Scandinavian DesignLab, implantada en Copenague, Dinamarca y Shanghai, China. También es miembro del consejo del Círculo Creativo en Dinamarca y co-fundador de la Asociación Danesa de Diseño.

"Acepté con gran honor y orgullo la oportunidad de escribir el prólogo de este libro, Brand&Branding. El diseño es actualmente el punto que marca la diferencia. El libro Brand&Branding presenta algunos de los mejores diseños y trabajos de branding actuales, y a su manera, el libro muestra los criterios necesarios para lograr un branding con éxito. En mi opinión, para obtener un diseño exitoso y duradero tienes que satisfacer varios criterios. Hay tres puntos principales. En primer lugar, tienes que considerar la marca en su conjunto y su visualización. Por ejemplo, ¿está el diseño bien ejecutado, hasta el mínimo detalle? En nuestra sociedad sobrecomunicada, los detalles son muy importantes porque a menudo son lo que hace que un diseño sobresalga por encima de los demás. En segundo lugar, debes tener en cuenta las necesidades de comunicación. ¿Qué mensaje quiere transmitir el diseño al consumidor y al mercado? El mensaje tiene que ser fuerte y fácil de entender. Por último, tienes que considerar la solución de diseño en el contexto de los preceptos morales y éticos. Debería realizarse un análisis de "Comportamiento Empresarial" desde un punto de vista internacional, puesto que ciertos gestos, palabras e imágenes pueden tener un significado radicalmente distinto al viajar de una cultura a otra. Si has tenido en cuenta todos los aspectos anteriores en toda la fase de diseño, puedes estar casi seguro de que el resultado se percibirá como buen diseño con una tasa de popularidad duradera. Y ahora pasemos al tema del branding. Aunque se trate de un solo aspecto de toda la industria del diseño, el branding es muy importante. Una marca bien definida es absolutamente necesaria para las actividades de comunicación de la empresa, tanto externa como internamente. Una identidad visual buena y clara garantiza que cuando una marca habla de cualquier producto en cualquier país, está hablando un lenguaje claro. Esto significa que genera los mismos sentimientos y emociones en todos los consumidores. Personalmente, me parece muy difícil señalar qué es exactamente lo que hace que una marca sea excepcional. Pasa igual que con cualquier gran diseño, lo sabes cuando lo ves. Una gran marca no se olvida fácilmente. Espero que disfrutéis leyendo el libro Brand&Branding; una gran inspiración para seguir buscando la solución de diseño perfecta o la obra maestra del branding. ¡Buena suerte!"

Jesper von Wieding

Branding the streets, shops, scaffolding, buses… far beyond the factory walls, a brand functions much more than the mere corporate image of a given company; it becomes its principle means of communication, which is why one can not simply talk about brands without also talking about branding in the same breath.

The graphic expression of a brand is alive. In order to keep on establishing its dimension, its dynamics must at once keep pace with the times without losing its own identifying stamp, holding fast to its spirit. Brand image positioning requires that, in a fleeting moment of perception, the brand can be recognized, even in the most unusual circumstances or on a wide variety of publicity vehicles. A brand's power is such that it can often function as a type of product guarantee, once again, another objective of branding. It is not enough to simply establish the graphical aspects of the brand, but also, and more importantly, be able to transmit the company's philosophy and generate confidence and credibility.

Brand&Branding is a painstaking selection of branding projects from different countries encompassing corporative images whose appeal lies in their convincing graphics, plus other projects with a widespread image implanted in several different facets; the function of branding will become patently clear.

First a brand is born, then it is made! This is the foundation of this book, Brand&Branding.

El branding está en la calle, en las tiendas, en los andamios, en los autobuses... La marca, más allá de constituir la imagen corporativa de una empresa, funciona fuera de sus muros como vehículo principal de comunicación, de ahí que no se pueda hablar de marca o brand sin hablar también de branding.

La expresión gráfica de una marca está viva. Para seguir implantando su dimensión necesita una dinámica acorde con los tiempos, sin perder el sello de identidad y manteniendo su espíritu.
El posicionamiento de una imagen de marca requiere que, con un momento de percepción, seamos capaces de reconocerla, aún en los ámbitos más insólitos y en los soportes más variados. El poder de la marca es tal, que a menudo nos encontramos que funciona como garantía de producto. Y éste es de nuevo uno de los objetivos del branding, llevar a cabo una labor no sólo de implementación gráfica, sino también y sobretodo ser capaces de transmitir la filosofía de empresa, generando confianza y credibilidad.

Brand&Branding es una cuidada selección de trabajos de branding procedentes de diferentes países, que abarca proyectos de imagen corporativa interesantes por su fuerza gráfica, y proyectos de gran difusión e implantación en múltiples elementos donde se explica claramente la función del branding.

La marca nace y a continuación se hace! Esta ha sido la idea original sobre la que se ha construido este libro, Brand&Branding.

Anna Jordà / Miquel Abellán

12

[client] Mundo Deportivo
[design] m Barcelona [Barcelona [Spain
Marion Dönneweg & Merche Alcalá
www.m-m.es

Football players wear jersey numbers 1 to 11, while 12 has always symbolically represented the fans. The idea here was to capture this universal concept and cast the number 12 as the brand of Futbol Club Barcelona (Barça) supporters. With this brand (12), a clothing line was created featuring the great icons of Barça.

Los jugadores de football llevan los dorsales del 1 al 11, el 12 representa simbólicamente a la afición. La idea era apropiarse de ese concepto universal para hacer del 12 la marca de la afición del Futbol Club Barcelona (Barça). Bajo esta marca (12) se creó una línea de ropa representando grandes iconos del Barça.

Sabores do Altântico

[client] Sabores do Altântico
[design] Bürocratik Design & Comunicação
[Coimbra [Portugal
www.burocratik.com

Identity for a Restaurant settled on the Expo98 Location - Parque das Nações in Lisbon. The logo has to represent all the fish and sea food they were selling.

Identidad para un restaurante ubicado en el reciento de la Expo98 - Parque das Nações de Lisboa. El logotipo tenía que representar el pescado y el marisco que vendían.

SABORES DO ATLÂNTICO
MARISQUEIRA · RESTAURANTE

Logan

[client] Logan Wines
[design] War Design [Chippendale [Australia
www.wardesign.com.au

Logan Wines is a family-owned boutique winery in Mudgee, Australia. Drawing inspiration from this and a desire to reflect their niche position of beautifully crafted wines, they created the hand drawn Logan logo. Rolled out across all touch points, the hand drawn logo, combine with playful handwritten typography, beautiful imagery and an attention to production and printing quality have ensured a memorable identity.

Logan Wines es una bodega boutique familiar ubicada en Mudgee, Australia. Inspirándose en esto y con el deseo de reflejar su posición de nicho de vinos bellamente elaborados, crearon manualmente el logotipo de Logan. Desplegado a través de todos los puntos de contacto, el logotipo hecho a mano, junto con una juguetona tipografía manuscrita, hermosas imágenes y una gran atención a la calidad de la producción y de la impresión, han logrado crear una identidad inolvidable.

2007 Pinot Noir

Nvohk

[client] Nvohk
[design] Andrew Sabatier
[London [United Kingdom
www.andrewsabatier.com

Nvohk is an eco-clothing startup company harnessing the collective powers of crowdfunding and crowdsourcing. This means that, for a yearly fee, members get to submit design ideas as well as decide on how to manage the company. The brand was created to raise environmental impact awareness, targeting and inspired by skate boarding and surfing communities. The central placement of the o of Nvohk lent itself to a strong focal point, which could double up typographically as a reversed out o and conceptually as the earth, without any obvious cliche. The surrounding letters provided the flourishes to encircle and complete the o, and conceptually to suggest waves and care of the earth.

Nvohk es una empresa de ropa ecológica que aprovecha los beneficios del crowdfunding (financiamiento masivo) y el crowdsourcing (fuente massiva). Esto significa que, por una cuota anual, los miembros pueden presentar ideas de diseño así como decidir cómo gestionar la empresa. La marca se creó para generar consciencia sobre el impacto medioambiental, inspirándose en la comunidad del skate board y el surf, a la cual se dirige. La colocación en el centro de la letra "o" de Nvohk le da un fuerte punto central, que se podría doblar tipográficamente como una "o" en blanco sobre color y conceptualmente representarse como la tierra, sin ningún cliché obvio. Las letras que la rodean porporcionan las rúbricas para rodear y completar la "o", y conceptualmente sugerir olas y el cuidado de la tierra.

El Laboratorio

[client] El Laboratorio. Carlos Holemans
[design] Marina Company [Barcelona [Spain
www.mirindacompany.com

The new corporate image for this advertising agency sought to escape from its previous and rather austere image, which had not succeeded in being identified. The aim was to reflect the idea of the laboratory as a space that uses colour and optimism. The brand had to transmit the concept that the company was a laboratory of ideas where every day saw some sort of discovery, things were tested, and experiments took place. A state of mind forged from curiosity, fascination and enthusiasm; the philosophy of an agency who wanted to display an honest, yet fun image without any sense of pretentiousness.

La nueva imagen corporativa de esta agencia de publicidad buscaba huir de su anterior imagen austera, con la que no se identificaba. Se trataba de reflejar la idealización del laboratorio como espacio, a través de color y optimismo. Había que transmitir que constituye un laboratorio de ideas en el que cada día hay algún descubrimiento, se prueban cosas, se experimenta.
Un estado de ánimo hecho de curiosidad, fascinación y entusiasmo. La filosofía de la agencia quería mostrar una imagen honesta, lúdica y en absoluto pretenciosa.

el laboratorio

Moonspell

[client] Moonspell
[design] Bürocratik Design & Comunicação
[Coimbra [Portugal
www.burocratik.com

Moonspell is a Portuguese black metal/gothic metal band with death metal and doom metal elements. The band logo/symbols has been changing accordingly with the layouts since the first album. Since 2006 the band uses the Moonagram Symbol (M + Pentagram) first unleashed on the Memorial Layout with silver hot foil over the digipak.
In 2008, with the release of Night Eternal, Moonspell adopted a new band logo with the OO ligature and a Moonagram evolution (M + Moon + Pentagram).

Moonspell es una banda de black metal/metal gótico portugués con elementos de death metal y doom metal. El logotipo/símbolos de la banda han ido cambiando con los diseños desde el primer album. Desde el 2006 la banda utiliza el Símbolo Moonagram (M + Pentagrama) que se usó por primera vez en el diseño de Memorial con lámina caliente plateada sobre el digipak.
En 2008, con el lanzamiento de Night Eternal, Moonspell adoptó un nuevo logotipo con la ligadura OO y una evolución del Moonagram (M + Luna + Pentagram).

Foster + Partners

[client] **Foster + Partners**
[design] Thomas Manss & Company
[London [United Kingdom
www.manss.com

To revise previous identity and develop a new identity system through all the offices around the world. Foster + Partners is an international architectural practice with a history of producing landmark buildings including Hong Kong Shanghai Bank, Swiss Re in the City of London, the Millenium Bridge, Stansted Airport, the German Reichstag and the British Museum Great Court.

Thomas Manss & Company has collaborated with Foster and Partners on a number of projects ranging from exhibition designs to publishing a variety of books. In 2006 a revised identity was implemented across the company's offices worldwide.

Había que revisar la identidad anterior y desarrollar un nuevo sistema de identidad para todas las oficinas del mundo. Foster + Partners es una firma internacional de arquitectos que ha creado edificios prominentes como el Hong Kong Shanghai Bank, la torre Swiss Re de Londres, el Millenium Bridge, el aeropuerto de Stansted, el Reichstag alemán y el Gran Patio del Museo Británico.

Thomas Manss & Company ha colaborado con Foster and Partners en varios proyectos que van desde diseños de exposiciones a la publicación de varios libros. En 2006 se implementó una identidad revisada en todas las oficinas de la empresa del mundo entero.

Foster + Partners

Lilian Thuram Foundation

[client] Lilian Thuram Foundation
[design] Estudio Diego Feijóo
[Barcelona [Spain
[designers] Diego Feijóo + Mario Eskenazi
www.dfeijoo.com

The Lilian Thuram Foundation seeks to fight racism through education. Its tagline is 'Education Against Racism'. It organises courses for schools, seminars, creates libraries, etc. The Foundation needed visibility / personality, and to be distinguished from Spain's other anti-racism organisations (SOS Racisme, for instance). There wasn't really a brief, they needed a strong identity, they asked for the stationary and the symbol.

To develop the design, they started off from the 'there is only one race' idea. This led them to think that members of the human race can have an infinity of names, silhouette, colours, and that any individual, therefore, can have any name or appearance without it being something that defines them as belonging to a specific 'race'. The final design brings together an infinity of silhouette and names in a range of different colours, in many combinations.

La Fundación Lilian Thuram tiene por objeto combatir el racismo a través de la educación. Su eslogan es "Educación contra el Racismo". Organiza cursos para escuelas, seminarios, crea librerías, etc. La Fundación necesitaba visibilidad / personalidad, y ser distinguida de las otras organizaciones anti-racismo españolas (SOS Racisme, por ejemplo). No hubo ninguna reunión informativa, necesitaban una identidad fuerte, pidieron productos de papelería y el símbolo.

Para desarrollar el diseño, partieron de la idea de que "sólo hay una raza". Esto les llevó a pensar que los miembros de la raza huma pueden tener una infinidad de nombres, siluetas, colores, y que cada individuo, por lo tanto, puede tener cualquier nombre o apariencia sin que sea algo que lo defina como perteneciente a una "raza" específica. El diseño final reúne una gran cantidad de siluetas y nombres en varios colores y combinaciones.

**Tous parents,
tous différents**

I+Drink

[client] I+Drink
[design] m Barcelona [Barcelona [Spain
Marion Dönneweg & Merche Alcalá
www.m-m.es

This catering company arranges cocktail parties with a modern and innovative touch.
The company operates a nightclub in Oviedo that they use as a laboratory-showroom where they spend time researching and developing new proposals.

Esta empresa se dedica al catering de cocktails, pero desde un enfoque moderno e innovador. Mantienen un local en Oviedo que les sirve de laboratorio-showroom y en el que se dedican a investigar y desarrollar nuevas propuestas.

I+Drink

I+Love

I+Drink

I+Bordeaux

I+Lemon

Gin Fizz

◊◊ Zumo de Limón

◊◊ Dry Gin

⌣ Azúcar

I+E=Mc2

I+Sinatra

I+Santiago de Cuba

I+Lady Day

I+Tea

I+Drink

Manhattan

◊◊ Whisky

◊ Vermut Dry

◊ Vermut Rojo

◊◊ Angostura

I+Strawberry

I+Moloko

I+John, Paul, George, Ringo

I+Mint

I+Shake

I+Drink

I+Tennessee, **I+**Lemon, **I+**Sinatra, **I+**Shake, **I+**Lady Day, **I+**Strawberry, **I+**Freeze, **I+**Salt+Pepper, **I+**Moloko, **I+**Love, **I+**Bordeaux, **I+**Poison, **I+**Gin, **I+**Ice, **I+**Moscow, **I+**Santiago de Cuba, **I+**Fire, **I+**E=Mc2, **I+**Tea, **I+**Mint, **I+**John, Paul, George, Ringo, **I+D**rink.

Aether

[client] Aether Apparel
[design] Carbone Smolan Agency
[New York [USA
[creative director] Ken Carbone
[designers] Nina Masuda, David Goldstein
[photographer] Ian Allen
www.carbonesmolan.com

Aether Apparel is not just a name or a mark; the name and mark work together to convey the essence of the brand. Aether literally means "upper air", referring to the air the Greek gods breathed on Olympus. The mark evokes infinity and a mountain surrounded by clouds.
These elements are further enhanced by the brand itself, which provides stylish, sleek outdoor wear for adventurers who don't want to sacrifice style in the name of utility. The clothes are focused on the details, and the logo works incredibly well on anything from a button or zipper pull to an embroidered patch.

Aether Apparel no es solamente un nombre o un símbolo; el nombre y el símbolo trabajan juntos para transmitir la esencia de la marca. Aether significa literalmente "aire superior", en referencia al aire que los dioses griegos respiraban en el Olimpo. El símbolo evoca infinidad y una montaña rodeada por nubes.
Estos elementos se realzan todavia más con la marca, que proporciona ropa deportiva elegante y estilosa para aventureros que no quieren sacrificar estilo en nombre de la utilidad. La ropa se centra en los detalles, y el logotipo queda increíblemente bien en cualquier lugar, ya sea en un botón, en el tirador de una cremallera o en un parche bordado.

Studio Nine 30

[client] Studio Nine 30
[design] Buzzsaw Studios Inc.
[Kihei Hi [USA
[designer / illustrator] Tim Parsons
[photography] Joseph Eastburn
www.buzzsawstudios.com

Studio Nine 30 needed a name change, a partnership change and an internal directional change. Studio Nine 30 is a play off of their street address. Over the years Dr. Engel DMD had built a reputation for being one of the areas best cosmetic dentists.
They really wanted to create an attractive clean image that represented the environment that a client would be surrounded by when visiting a cosmetic studio.
The mark itself is based on the number 930 and is made to look like really simple bubbles creating a fresh feel to something most people are scared to even think about.

Studio Nine 30 necesitaba un cambio de nombre, un cambio de sociedad y un cambio de dirección interna. Studio Nine 30 hace referencia a su dirección postal. Con el tiempo, el Dr. Engel DMD se ha ganado la reputación de ser uno de los mejores dentistas cosméticos de la zona. Quería crear una imagen atractiva y limpia que representara el entorno en el que se encontraría el cliente cuando visitara su estudio cosmético.
El símbolo se basa en el número 930 y está hecho con unas burbujas muy simples que dan una gran sensación de frescor a algo que la mayoría de gente teme con sólo pensarlo.

Ocu

[client] Ocu
[design] m Barcelona [Barcelona [Spain
Marion Dönneweg & Merche Alcalá
www.m-m.es

OCU is a national insurance brokerage house offering all types of personalized insurance. According to their client's needs, OCU searches among existing insurance companies for the best policy to adapt to each case. Insurance policies cover serious accidents, but also an endless array of setbacks we are all susceptible to.
It was decided that a good line might be to show those small, everyday hazards in a funny, familiar and sympathetic light. The idea was to remove the dramatics from a concept which didn't need to have any. The aim was to give OCU a brand which would put danger into perspective, not use it demagogically.

OCU es una correduría de seguros nacional que ofrece todo tipo de seguros de manera personalizada. Según las necesidades del cliente, OCU busca entre todas las compañías de seguros existentes el seguro que mejor se adapta a cada necesidad.
Los seguros cubren graves accidentes, pero también un sinfín de contratiempos a los que todos estamos expuestos.
Se pensó que sería una buena línea mostrar esos pequeños peligros cotidianos de una manera divertida, próxima y simpática. Se trataba de quitarle dramatismo a algo que no tiene por qué tenerlo.
Se quiso hacer de OCU una marca que relativizara el peligro, no que lo utilizara con demagogia.

Corredoria d'Assegurances S.L.
Sicilia 115 baixos . Barcelona 08013

Organització Caballé Urrutia
Corredoria d'Assegurances S.L.

Pere Caballé
Director tècnic
pcaballe@ocuseguros.com
Telèfon:
93 363 17 65
Fax:
93 363 17 64

OCU

Organització Caballé Urrutia . Corredoria d'Assegurances S.L.
Sicilia 115 baixos . Barcelona 08013

OCU

núm.de registre DGPFJ240GC. Concertada assegurança de responsabilitat civil, i aval, segons Llei 26/2006 de 17 de Juliol. CI.Fr/ES B-65273785

Organització Caballé Urrutia Corredoria d'Assegurances S.L.
Sicília 115 baixos . Barcelona 08013

Telèfon:
93 363 17 65
Fax:
93 363 17 64
Mail:
ocuseguros@ocuseguros.com

Corredoria d'Assegurances S.L.
Sicília 115 baixos . Barcelona 08013

...oria d'Assegurances S.L.
...15 baixos . Barcelona 08013

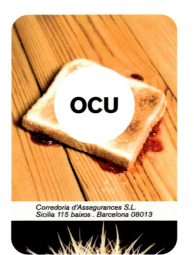

Corredoria d'Assegurances S.L.
Sicilia 115 baixos . Barcelona 08013

Corredoria d'Assegurances S.L.
Sicilia 115 baixos . Barcelona 08013

Corredoria d'Assegurances S.L.
Sicilia 115 baixos . Barcelona 08013

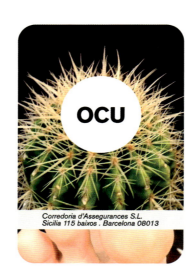

Corredoria d'Assegurances S.L.
Sicilia 115 baixos . Barcelona 08013

Corredoria d'Assegurances S.L.
Sicilia 115 baixos . Barcelona 08013

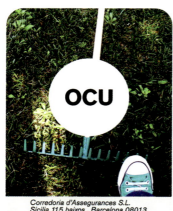

Corredoria d'Assegurances S.L.
Sicilia 115 baixos . Barcelona 08013

Corredoria d'Assegurances S.L.
Sicilia 115 baixos . Barcelona 08013

Corredoria d'Assegurances S.L.
Sicilia 115 baixos . Barcelona 08013

Dica

[client] Dica
[design] Alambre Estudio
[San Sebastián [Spain
www.alambre.net

A corporate identity for Dica kitchens. Balance, serenity and proportion were the aspect to bear in mind while creating the new logo. The Avenir corporate typeface from the Swiss typographer Adrian Frutiger features excellent legibility and a sense of quality and timelessness; characteristics relating well to Dica's visual values.

Identidad corporativa de cocinas Dica. Equilibrio, serenidad y proporción son aspectos que se han tenido muy presentes a la hora de crear el nuevo logo. La tipografía corporativa Avenir, del tipógrafo suizo Adrian Frutiger, se caracteriza por su excelente legibilidad, calidad y atemporalidad; características que se asocian a los valores visuales de Dica.

la cocina
como un
espacio
natural.

Silvera

[client] Silvera
[design] Saguez & Partners [Paris [France
[art director] Jean-Baptiste Coissac
www.saguez-and-partners.com

Can a design furniture retailer have a strong personnality? YES! Saguez & Partners helped this french retailer of famous design names' creation to stand out and express its added value: be the «eye» that select the best products based on the client personnality. There are as many combination as different faces. Dicover your own face, mix the products with Silvera.

¿Puede una tienda de muebles de diseño tener una fuerte personalidad? ¡SÍ! Saguez & Partners ayudó a este comerciante francés de creaciones de diseñadores famosos a sobresalir y dar a conocer su valor agregado: ser el «ojo» que escoje los mejores productos de acuerdo con la personalidad del cliente. Hay tantas combinaciones como rostros distintos. Descubre tu propio rostro, mezcla los productos con Silvera.

SILVERA

UN CHAT

UNE AFRICAINE

UN DIPLÔME

UN MONSIEUR DISTINGUÉ

UN INDIEN D'AMAZONIE

UNE DAME FOLKLORIQUE

UN MASQUE DE CARNAVAL

UN CHAT

UN MEXICAIN

UN SORCIER

UN BUSINESS MAN

FANNY ARDANT

UN DRÔLE

UN LIONCEAU

UN JAZZ MAN

UNE GROSSE DAME

UN AUTRE CHAT

UN JEUNE CHAT

UNE DAME DE COMPAGNIE

UN TRAVESTI

UN MONSIEUR TRÈS INQUIET

UN LION

LEE VAN CLEEF

UNE DAME AU MARCHÉ

MR BONDAGE

UN MONSIEUR RESPECTABLE

UN MONSTRE

UN OPÉRA

UN MILITAIRE

UN DISNEY

MSF
Visual system and graphic material

[client] Médecins Sans Frontíières, Spain
[design] Estudio Diego Feijóo
[Barcelona [Spain
www.dfeijoo.com

The basic identifying elements of Doctors Without Borders - Spain (MSF-E) have their origin in the MSF International logo. These elements are the minimal expression of the MSF's visual identity.
In the year 2000, the visual identity system was designed and standardized, so that any communication medium that belonged to MSF-E would be coherently identified, independent of whether the logo would appear or not, and no matter what designer created the design.
The system is based on one structure, the use of white, and a specific typeface-image composition, whose purpose was to clearly and forcefully communicate the organization's message and objectives.
The principal values of Doctor without Borders are transparency and their ability to make denunciations, so both the visual identity system and its application must be consistent with these principles.

Los elementos básicos de identidad de Médicos Sin Fronteras España (MSF-E) tienen como origen el logotipo de MSF internacional. Estos elementos son la expresión mínima de la identidad visual de MSF.
En el año 2000 se diseña y normaliza el uso de un sistema de identidad visual que permite identificar con coherencia cualquier soporte de comunicación de MSF-E como propio, independiente a la aparición o no del logotipo, y al margen de qué diseñador realice cada trabajo.
Este sistema esta basado en una estructura, el uso del color blanco, y una forma concreta de composición de la tipografía e imagen, con la finalidad de comunicar de forma clara y contundente los objetivos y mensajes de la organización.
Los principales valores de Médicos Sin Fronteras son la transparencia y la capacidad de denuncia, por lo tanto el sistema de identidad visual y sus aplicaciones deben estar en consonancia con estos principios.

Terremotos
Earthquakes

Acción médica
Medical Aid

Sequías
Droughts

Población desplazada
Displaced population

Población excluida
Excluded population

Enfermedades
Epidemics

Inundaciones
Floods

Refugiados
Refugees

Conflictos
Conflicts

Conflictos armados
Armed conflict

Hambrunas
Malnutrition

Solidaridad
Solidarity

Salud mental: 93.066 personas atendidas en sesiones individuales; 12.665 participantes en sesiones de grupo.

Mashkul: expresión usada en Darfur para "la profunda preocupación de las mentes y los corazones por lo que pasó y lo que pasará". En contextos de conflicto, catástrofes naturales, emergencias nutricionales o epidemias, la atención psicológica y psicosocial es parte integral de la acción humanitaria.

Mental health: 93.066 individual consultations; 12,665 participants in group sessions.

Mashkul: expression used in Darfur for "the profound concern of minds and hearts for what happened and what will happen". In conflicts, natural catastrophes, nutritional emergencies or epidemics, psychological and psychosocial care are a fundamental part of humanitarian aid.

Consultas: 9.665.241 consultas a pacientes externos; 459.580 pacientes ingresados.

Violencia, epidemias y desastres naturales multiplican sus nefastas consecuencias cuando las víctimas no tienen acceso al sistema sanitario, a la atención más básica o a la especializada, al diagnóstico, al tratamiento o a la cirugía que pueden salvarles la vida.

Consultations: 9,665,241 outpatient consultations; 459,580 patients admitted.

Violence, epidemics and natural disasters have even more devastating consequences when those affected have no access to the most basic healthcare, or specialist care, or diagnostics or to the treatment or surgery which can save their lives.

Sarampión: 764.314 personas vacunadas; 7.985 personas tratadas.

Aunque las campañas internacionales de vacunación han conseguido ampliar notablemente la cobertura, el sarampión sigue siendo una de las enfermedades prevenibles que más niños mata en los países sin recursos, y en especial en los escenarios de conflicto o post-conflicto.

Measles: 764,314 people vaccinated; 7,985 people treated.

Although international vaccination campaigns now have a notably wider scope, measles remains one of the preventable diseases which kills most children in impoverished countries, and particularly in conflict and post-conflict regions.

Tuberculosis: 28.904 pacientes en tratamiento de primera línea; 241 en tratamiento de segunda línea.

Dos millones de personas mueren cada año en el mundo víctimas de la tuberculosis, una emergencia global que se complica cada vez más con los brotes multirresistentes a los tratamientos disponibles y con la asociación de la enfermedad al VIH/sida.

Tuberculosis: 28,904 patients received first line treatment; 241 patients were given second line treatment.

Two million people die every year worldwide from tuberculosis, a global emergency which is worsening as a result of multidrug-resistant outbreaks and the disease's connection to HIV/Aids.

VIH/sida: 178.211 pacientes atendidos; 88.547 pacientes en tratamiento antirretroviral (ARV) de primera línea; 853 pacientes en tratamiento ARV de segunda línea.

El VIH/sida se ha convertido en una de las mayores crisis sanitarias de la Historia, con 40 millones de enfermos, 3 millones de muertos al año y sólo 2 millones de personas en tratamiento, de los 7,1 millones que lo necesitan con urgencia.

HIV/Aids: 178,211 patients treated; 88,547 patients in first-line antiretroviral (ARV) treatment; 853 patients in second-line ARV treatment.

HIV/Aids has become one of the biggest health crises in history, with 40 million sufferers, 3 million deaths a year and while 7.1 million people urgently require treatment only 2 million receive care.

Cirugía: 64.416 intervenciones quirúrgicas; 9.325 operaciones en situación de conflicto.

Casi el 60% de los proyectos de MSF tienen por escenario países en conflicto, post-conflicto o inestables, donde se impone la cirugía de guerra. Pero en el 40% restante, la urgencia también existe para pacientes cuya vida depende de una operación demasiado cara o que ni siquiera se practica por falta de medios y personal.

Surgery: 64,416 surgical operations; 9,325 operations in conflict settings.

Almost 60% of MSF projects take place in conflict, post-conflict, or unstable zones where war surgery is necessary. In the remaining 40% there is also urgent need however as there are patients whose lives depend on operations that are too expensive or that can not be performed due to lack of means and staff.

Malaria: 1.873.212 casos confirmados tratados.

La malaria es la enfermedad que afecta a más personas en el mundo, entre 300 y 500 millones, con una cifra de casi dos millones de muertos al año. Existen nuevas terapias combinadas con artemisinina (TCA) de gran eficacia, pero aún llegan a un porcentaje de enfermos alarmantemente bajo.

Malaria: 1,873,212 confirmed cases treated.

Malaria is the disease which affects most people in the world, between 300 and 500 million. It kills almost two million people a year. There are new highly effective artemisinin-based combination therapies (ACT), but they still only reach an alarmingly low percentage of those infected with malaria.

Meningitis: 1.845.541 personas vacunadas; 5.337 personas tratadas.

Cada año, la veintena de países africanos del "cinturón de la meningitis", con más de 300 millones de habitantes, se enfrentan a graves epidemias entre diciembre y mayo. La Organización Mundial de la Salud (OMS) ya ha advertido de que la de este año podría ser la peor de la década.

Meningitis: 1,845,541 people vaccinated; 5,337 people treated.

Every year, the African countries of the "Meningitis Belt", with more than 300 million inhabitants, are at risk of major epidemics between December and May. The World Health Organization (WHO) has already warned that outbreaks this year could be the worst of the decade.

Silennis

[client] Silennis
[design] Alambre Estudio
[San Sebastián [Spain
www.alambre.net

A corporate identity was developed for Silennis, an electric-powered recreational vessel with a respectful navigation system. The Silennis logo defines the brand as a product which cares for detail and design. The shield, as it does in the automotive world, represents the values of luxury, tradition, trust, quality, and so on.

Desarrollo de la identidad corporativa de Silennis, una embarcación de recreo con motor eléctrico y de navegación respetuosa. El logotipo de Silennis define a la marca como un producto en el que se miman los detalles y el diseño. El escudo, como en el mundo de la automoción, representa valores como lujo, trayectoria, confianza, calidad, etc.

antracita con terracota

Alectia

[client] Alectia
[design] Scandinavian DesignLab
[Copenhagen [Denmark
[creative director] Per Madsen
[account director] Anne-Mette Højland
[strategic creative director] Jesper von Wieding
www.scandinaviandesignlab.com

The ALECTIA logo is strong and sharp. It reflects the level of ambition in the new strategy – Masterminding Progress. Furthermore, it contains an optical depth, creating the experience of spaciousness. The diagonal cuts symbolise the vertical market approach and possesses a level of sophistication, which makes them an in-herent, recurrent visual element of the identity.
The primary colours are green and white, which emphasises the uniqueness compared to the market. The white creates space and the green expresses potency and energy - the passion ALECTIA employees hold for their profession.

El logotipo de ALECTIA es fuerte y muy marcado. Refleja el nivel de ambición de la nueva estrategia: Planear el Desarrollo. Además, contiene una profundidad óptica que crea la sensación de amplitud. Los cortes en diagonal simbolizan el enfoque de mercado vertical y posee un nivel de sofisticación que los convierte en un elemento visual inherente y recurrente de la identidad.
Los colores primarios son el verde y el blanco, lo cual enfatiza su singularidad en comparación con las otras marcas del mercado. El blanco crea espacio y el verde expresa potencia y energía: la pasión que los empleados de ALECTIA sienten por su profesión.

Alectia

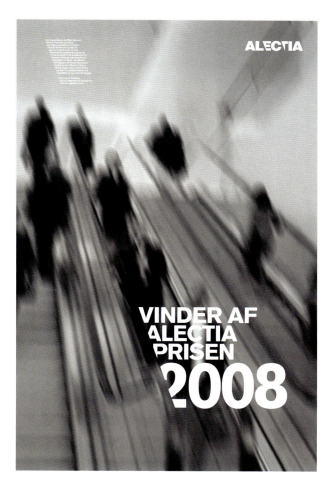

**VINDER AF
ALECTIA
PRISEN
2008**

I ALECTIA
bygger rådgivningen
om konstruktioner på
solid ingeniørfaglig indsigt
og overblik kombineret
med et grundigt
markedskendskab.

Bygherrerådgiverens rolle er at sætte sig i bygherrens
sted, sikre at hans krav, ideer og intentioner bliver
defineret, vurderet og formidlet til de projekterende
og de udførende. ALECTIA yder bygherrerådgivning
til bl.a. private investorer, større erhvervsvirksomheder,
stat, amter, kommuner, lejere, almennyttige bolig-
selskaber samt developere.

Læs mere på www.alectia.com

Night Life Club

[client] Night Life Club
[design] X-House Brand Consultant Agency
[Shantou [China
Lin Shaobin
www.x-house.cn

The night eidolon, raising glass in hand and proposing a string grape with another hand, interprets another kind of character and style of the concept red wine for consumer. It is suggesting the uninhibited life, bold personality and primitive enticement. It even transmits the particular flavor of this kind of red wine.

El eidolon de la noche, con un vaso en una mano y un racimo de uva en la otra, hace referencia a otro tipo de carácter y estilo del concepto de vino tinto para el consumidor. Sugiere una vida desinhibida, una personalidad audaz y un incentivo primitivo. Incluso transmite el sabor particular de este tipo de vino tinto.

Cent Onze

[client] Starman Hoteles España, SL
[design] Neil Cutler Design
[Barcelona [Spain
www.neilcutler.com

Cent Onze, number 111 on the Ramblas in Barcelona, is a restaurant that serves signature cuisine by the French chef Michel Rostang. The logo is a combination of symmetry and simplicity reflecting the moderation and elegance of the restaurant.

Cent Onze, número 111 de las Ramblas de Barcelona, es un restaurante que sirve cocina de autor del chef francés Michel Rostang. El logotipo es una combinación de simetría y simplicidad que refleja la moderación y la elegancia del restaurante.

CENT111ONZE
RESTAURANT

Salta

[client] Pansfood, SA
[design] Neil Cutler Design
[Barcelona [Spain
www.neilcutler.com

Salta is a restaurant based on serving innovative wok-based cuisine.
The logo synthesizes the nimble and spontaneous gestures characteristic of sauté-cooking.
The letters are energetically tossed in the air to form the word 'Salta', almost by chance.

Salta es un restaurante que propone un innovador concepto de cocina al Wok.
El logo sintetiza el característico gesto hábil y espontáneo con el que se cocina un salteado.
Las letras se han lanzado enérgicamente al aire formando, como por casualidad, la palabra 'Salta'.

Kitsch

[client] Kitsch
[design] Puigdemont Roca Design Agency
[Barcelona [Spain
Albert Puigdemont
www.puigdemontroca.com

For this trendy unisex clothing boutique, and based on the name suggested by the client, it was decided that representative colour and facet were necessary: a poodle with a pink hairdo.

Boutique de tendencia con ropa unisex. Debido al nombre que sugerido por el cliente, se decidió buscar un elemento y un color representativos: un caniche repeinado de color rosa.

Pares

[client] Pares
[design] Gestocomunicación [Huelva [Spain
David Robles
www.gestocomunicacion.com

Pares is the suggestion that David Robles made for the sales brand of these shoe stores. Along with the simple name is a graphic design simulating shoe prints. The composition uses flat colours and a bare typeface in a minimalist visual scale-down, as the design idea was going to be reproduced in several different formats and mediums.

Pares es la propuesta de David Robles para la marca comercial de estas zapaterías. A la sencillez del naming le acompaña una gráfica que simula las huellas de un zapato. En su composición se emplean colores planos y tipografías de palo seco en una apuesta minimalista de reducción visual que la idealizan para su reproducción en multitud de soportes y formatos.

Women's shoes

BSQT

[client] Italy BSQT Industry Co.,ltd
[design] X-House Brand Consultant Agency
[Shantou [China
Lin Shaobin, Paulo Peng
www.x-house.cn

The BSQT main expense object is the young people who occupies the puberty. Therefore the LOGO design emphasizes succinct cosmetic, the line hale and hearty, and unfolds the puberty the intense individuality. BSQT's LOGO unified "Q" and the concept of "the eye", "Q" represents young people's individuality psychology and unique savors, and shows youth's charm. "the eye" stands for the young people fashion and active judgment. The brand overall style emphasizes the street corner's atmosphere, the sales space design style is also relaxed, optional and hee hee, making the young people place oneself freely as if they were in the street corner.

Los principales consumidores de BSQT son chicos y chicas adolescentes. Por lo tanto, el diseño del LOGO resalta una cosmética concisa, una línea sana y feliz, y rebela la individualidad intensa de la pubertad. El LOGO de BSQT se caracteriza por la "Q" unida y el concepto del "ojo". La "Q" representa la psicología individualista y los sabores únicos de la gente joven y muestra el encanto de la juventud, y "el ojo" hace referencia al criterio activo de la gente joven sobre de la moda. El estilo general de la marca pone de relieve la atmósfera de las esquinas de la calle, y el diseño del lugar de venta también es relajado, opcional y divertido, lo cual hace que los jóvenes se sientan libres como si estuvieran en la esquina de la calle.

Daps

[client] AN Grup
[design] Neil Cutler Design
[Barcelona [Spain
www.neilcutler.com

A pot-pourri of words related to food and wine were used to create the identity of this high-class eating place on Barcelona's Diagonal Avenue.

Se ha utilizado un pupurri de palabras relacionadas con la comida y el vino para crear la identidad de este restaurante de clase alta de la Avenida Diagonal de Barcelona.

Tentazzion

[client] Tentazzion
[design] Puigdemont Roca Design Agency
[Barcelona [Spain
Albert Puigdemont
www.puigdemontroca.com

This corporate image idea is for an on-line erotic toy store exclusively for women. The use of the queen symbolizes the power she holds in the game of the chess, as it is the only piece which can move in all directions.

Propuesta de imagen corporativa para una tienda online de juguetes eróticos exclusiva para mujeres. El uso de la reina del ajedrez personaliza el poder en el juego, ya que es la única figura que puede moverse en todas direcciones.

TENTAZZION
 EROTIC TOYS

Ossie Clark

[client] Ossie Clark
[design] SVIDesign
[London [United Kingdom
[creative director] Sasha Vidakovic
[designers] Sasha Vidakovic, Ian Mizon
www.svidesign.com

Ossie Clark (9 June 1942 - 6 August 1996) became a major iconic figure in London and world wide in the sixties and seventies. His garments were worn by the celebrities of the time such as Marianne Faithful, Liza Minnelli, Mick Jagger, The Beatles and many others.
In 2007 a new life has been given to the label and appropriate identity needed to project the brand in the future without loosing its historic background. The logotype was composed with flair of the late sixties but interpreted in a contemporary way. Femininity and elegance, so characteristic with Ossie Clark designs, are expressed through gentle palette of pail beige and soft grey.

Ossie Clark (9 Junio 1942 - 6 Agosto 1996) se convirtió en un icono en Londres y en el mundo entero en los años sesenta y setenta. Famosos de la época, como Marianne Faithful, Liza Minnelli, Mick Jagger, The Beatles y muchos otros, llevaban su ropa.
En el año 2007 se le dio una nueva vida a la marca y la identidad necesaria para proyectarla hacia el futuro sin perder sus origenes históricos. El logotipo se compuso con el estilo de finales de los años sesenta, pero con una interpretación contemporánea. La feminidad y la elegancia, tan características de los diseños de Ossie Clark, se expresan por medio del beige pálido y el gris suave.

La Raclette d'or

[client] La Raclette Suisse
[design] Núria Antolí [Barcelona [Spain
[photographer] Pep Herrero
www.estudi-antoli.com

This corporate image and branding is for a restaurant chain whose speciality is the "raclette". The origin of the cheese raclette: a French-speaking Swiss canton. The history: sheepherders used to melt very dry cheese over a hot stone. Slate gives the brand more character. The slogan: "Laissez faire vôtre imagination" and to close it off "à bientôt".

Creación de la imagen corporativa y marca para la cadena de restaurantes dónde el plato pricipal son "Raclettes". Origen del queso Raclette: Suiza, cantón francés. Historia del queso Raclette, los pastores fundían el queso -muy seco- sobre una piedra caliente. La pizarra dibuja mayor carácter a la marca. Slogan: "Laissez faire vôtre imagination" y de cierre "à bientôt".

la Raclette d'Or
R E S T A U R A N T

Karen Leidy

[client] Karen Leidy
[design] X-House Brand Consultant Agency
[Shantou [China
Lin Shaobin, Paulo Peng
www.x-house.cn

KAREN LEIDY is the upscale western-style underwear brand which develops for the grown-up metropolis female. The color is subject to the black tone, the spot stops by the few white.
LOGO in the modelling stressing the brief esthetic sense, the line slender and smooth, but powerful, and displays the modern metropolis female independence and sexy. The silver metallic material and all kinds of black material have been used in the actual utilization.

KAREN LEIDY es una exclusiva marca de ropa interior de estilo occidental para la mujer urbana. El color es principalmente el negro, con algunos puntos blancos.
El modelado del LOGO resalta el sentido estético breve, la línea esbelta y suave pero poderosa, y muestra la independencia y el atractivo de la mujer urbana moderna. Se ha utilizado material metálico plateado y tcdo tipo de material negro.

Eudald

[client] Eudald
[design] Puigdemont Roca Design Agency
[Barcelona [Spain
Albert Puigdemont
www.puigdemontroca.com

This bodega gives great importance to the raw materials they use, as they themselves tend and harvest them year after year. The grape was a convenient starting point, used as the company symbol; above are the owner's initials, to lend it personality and distinction.

Bodega que da mucha importancia a la materia prima que ellos mismos cuidan y recolectan año tras año. De aquí el uso de una uva como símbolo de la empresa, sobre el cual se inscribe la inicial del propietario para otorgarle personalidad y distinción.

Attic

[client] AN Grup
[design] Neil Cutler Design
[Barcelona [Spain
www.neilcutler.com

Attic is a restaurant on Barcelona's famous Ramblas. The idea with both the logo and the menus was to reflect the height of the restaurant. The toilet signs were created using letters from the logo.

Attic es un restaurante en las famosas Ramblas de Barcelona. La idea, tanto para el logo como para las cartas, consistía en reflejar la altura del restaurante. Los símbolos indicativos de los lavabos se crearon utilizando letras del logo.

Apunt

[client] **Alterovinum**
[design] **Valmont Comunicación**
[Barcelona [Spain
www.valmontcomunicacion.com

Apunt is a wine in the "bag-in-box" format, which takes inspiration from the roots of its Mediterranean culture and the essence of this cuisine, where wine is an essential ingredient synonymous with good health and a balanced diet.
The logo takes the appearance of a hieroglyphic which has been given a modern graphic makeover: a complementary value to the product's authenticity, as the brand is what breathes life into the whole corporate image and packaging.

Apunt son vinos en formato "bag in box" inspirados en las raíces de la cultura mediterránea y en la esencia de su gastronomía, en la que el vino es imprescindible y sinónimo de salud y equilibrio. El logotipo es como un jeroglífico y gráficamente tratado con modernidad, valor complementario de la autenticidad del producto, de la marca que se respirará en toda la imagen corporativa y packaging.

A. SINE

A. QUA

A. NON

PERQUÈ EL VI
TORNI A LA NOSTRA
TAULA DE CADA DIA

Colette meet Tim Sui

[client] Colette
[design] Tim Sui [Hong Kong [China
www.teamzero.com.hk

French Concept Store Colette had invited Tim Tsui to exhibit at the store and also make some exclusive figures for the shop.

La tienda especializada francesa Colette invitó a Tim Tsui a exponer en la tienda y también a hacer algunas figuras exclusivas para la tienda.

Face of Fashion

[client] The National Portrait Gallery, London.
[design] Thomas Manss & Company
[London [United Kingdom
www.manss.com

The National Portrait Gallery is London's storehouse of historical portraits of the great, good and notorious men and women of Britain, located next to the National Gallery in Trafalgar Square.
In recent years, the gallery has increasingly become interested in portrait photography, and it was an exhibition entitled Face of Fashion. From the start Thomas Manss & Company treated this much more as a branding exercise than a simple book design. Turning the title into a logo or brand also opened up other possibilities for merchandising: it could be used on carrier-bags, T-shirts, mugs, notebooks and the other paraphernalia which museums and galleries now offer to visitors as mementoes of their exhibitions.

La Galería Nacional de Retratos de Londres es el almacén de retratos históricos de los hombres y mujeres importantes y célebres del Reino Unido, y está ubicada al lado de la Galería Nacional en Trafalgar Square.
En los últimos años, la galería se ha ido interesando cada vez más en la fotografía de retratos y organizó la exposición "Face of Fashion". Desde el principio, Thomas Manss & Company trató este encargo como un ejercicio de branding más que como un simple diseño de libro. Convertir el título en un logo o una marca abrió muchas posibilidades en lo que respecta a material de promoción: se podía utilizar en bolsas, camisetas, tazas, libros de notas y otra parafernalia que museos y galerías ofrecen a los visitantes como recuerdos de sus exhibiciones.

Aha Toro

[client] Aha Toro
[design] YaM Brand [Seattle [USA
[art directors] Michael Young and Angela Mack
[graphic designer] Angela Mack
[photographer] Michael Young
www.yambrand.com

YaM Brand designed advertising and three-pack gift packaging for Artisen 100% pure blue agave tequila imported from Rancho El Olivido, Mexico.

YaM Brand diseñó la publicidad y el embalaje del pack de tres botellas del tequila artesanal 100% agave azul puro importado de Rancho El Olivido, México.

Green

[client] Polytrade Paper Corporation Limited
[design] Eric Chan [Hong Kong [China
www.ericchandesign.com

This is the campaign to create awareness and promote Polytrade paper as an environmental friendly company. The design concept and spirit behind this set of collaterals and vehicles is to highlight the message of Polytrade paper as an advocate of "Going Green".

Es la campaña para crear consciencia y promocionar a Polytrade Paper como empresa ecológicamente responsable. El concepto de diseño y el espíritu que hay detrás del material publicitario y los vehículos es resaltar el mensaje de que Polytrade Paper es un defensor de la causa ecologista.

Hazel

[client] Hazel. Guillermo Padellano
[design] Marina Company [Barcelona [Spain
www.mirindacompany.com

This chain of shops sells women's shoes and accessories. The objective here was to create highly feminine items that would transmit the image of a wardrobe. To do so, the firm brought back the idea of how, in the old days, drawers used to be lined with flowery printed papers, all very British in style. With this in mind, all the white packaging was cast out and flowers were drawn on the insides. The aim was to create a wrapping style which was intimate, yet far from ostentatious, which included a factor of surprise: the discovery of flowers inside every item.
First, the item is inserted in a box, which in turn is put into a scalloped paper sleeve the size of each box. The box would then have a label tied to it with the name of the recipient, if the purchase was to be a gift.

Cadena de tiendas de zapatos y complementos para mujer. El objetivo era crear unas piezas muy femeninas, que transmitieran la imagen de un vestidor. Para ello se recuperó la idea de cómo antaño se forraban los cajones con papeles de flores, muy "british". De ahí que se dejara todo el packaging blanco por fuera y que se dibujasen flores por dentro.
Se trataba de crear un envoltorio que fuera íntimo, huyendo de lo ostentoso, y en el que hubiera un factor de sorpresa: el descubrimiento de las flores dentro de cada elemento.
La pieza se introduce en la caja, y ésta en el sobre dentado que tiene el tamaño de cada una de las bolsas. A la bolsa se le cuelga la etiqueta para poner el nombre del destinatario, en caso de que la compra sea para regalo.

HAZEL

HAZEL

Soledad Calvo
directora de compras
soledad.calvo@hazel.es

López Santos 4, planta 1ª
28230 Las Rozas, Madrid.
Tel. +34 91 616 97 65
Fax +34 91 616 97 66

Tomás Romero
director de tiendas
tomas.romero@hazel.es
mobil 618756069

López Santos 4, planta 1ª
28230 Las Rozas, Madrid.
Tel. +34 91 616 97 65
Fax +34 91 616 97 66

López Santos 4, planta 1ª
28230 Las Rozas, Madrid
Tel. +34 91 616 97 65
Fax +34 91 616 97 66

Guillermo Padellano
director general

gpadellano@hazel.es

López Santos 4, planta 1ª
28230 Las Rozas, Madrid.
Tel. +34 91 616 97 65
Fax +34 91 616 97 66

Teresa Polo
responsable RRHH

teresa.polo@hazel.es

López Santos 4, planta 1ª
28230 Las Rozas, Madrid.
Tel. +34 91 616 97 65
Fax +34 91 616 97 66

Delphine Costenoble
merchandising visual

delphine.costenoble@hazel.es

López Santos 4, planta 1ª
28230 Las Rozas, Madrid.
Tel. +34 91 616 97 65
Fax +34 91 616 97 66

**Ciudades por los derechos humanos
Ciutats pels Drets Humans
Villes pour les droits de l'homme
Cities for human rights**

[client] Ayuntamiento de Barcelona
[design] Sonsoles Llorens
[Barcelona [Spain
www.sonsoles.com

Graphic identity for the European conference of Human Rights Cities.
The symbol gave the conference a friendly human face that further emphasised the meeting's intentions: making cities more human, inhabitable and just.

Identidad gráfica para la conferencia europea de Ciudades por los Derechos Humanos.
El símbolo dota a la conferencia de una cara humana y amable que redunda en la intención de ésta: hacer las ciudades más humanas, habitables y justas.

Ciutats pels drets humans CONFERÈNCIA EUROPEA
CONFERENCIA EUROPEA **Ciudades por los derechos humanos**
Villes pour les droits de l'homme CONFERENCE EUROPEENNE
EUROPEAN CONFERENCE **Cities for human rights**

Writers Room

[client] Writers Room
[design] Moruba [Logroño · La Rioja [Spain
www.moruba.es

The Writers Room collective, specialists in sitcoms, takes its name from of the phases in the methodology used by American scriptwriters. The Writers Room is the place where scriptwriters gather to develop their creative talents in a team and instil the right essence in the series they are working on. The graphics of the Writers Room had to be both fresh and stimulating, without losing sight of its literary purpose. An image series with where scripts projected over doors and walls united by a strong chromatic code gives the identity the unique creative spirit of the Writers Room.

El colectivo de guionistas Writers Room, especialistas en "Sitcom", toma su nombre de una de las fases de la metodología de trabajo empleada por los guionistas norteamericanos. La Writers Room es el espacio en la cual los guionistas se reúnen para desarrollar su labor creativa en equipo y dar con la esencia de una serie. La imagen gráfica de Writers Room debía de ser fresca y estimulante sin perder de vista el tono literario. Una serie de imágenes de guiones proyectados sobre puertas y paredes, unidas a un potente código cromático, confieren a la identidad de Writers Room ese espíritu creativo y singular.

Writers Room_

Fricar

[client] Fricar - Fish Industry
[design] Bürocratik Design & Comunicação
[Coimbra [Portugal
www.burocratik.com

Rebranding for a fish import & processing industry company settled in the center of Portugal. As the name Fricar somehow induces wrongly the meat industry (carne in Portuguese) the task was to get a clearly fish oriented business identity that would be included in every packaging of their products. The solution was to develop a logo mainly based on a customized type, emphasizing the fresh, dynamic & vibrant fish integrated as an extension of the "i" dot.

The gradient mesh version of the logo, ideal for packaging printing conditions, contains several blue tones, capturing the scales reflections, typical of recently captured fish.

Renovación de la marca para una empresa de importación y tratamiento de pescado basada en el centro de Portugal. Como el nombre Fricar induce equivocadamente a pensar en la indutria cárnica (carne en portugués), había que crear una identidad comercial claramente orientada al pescado que se incluiría en todos los embalajes de sus productos.

La solución fue crear un logotipo personalizado, en el que destaca el pez fresco, dinámico y vibrante que se ha integrado como una extensión del punto de la "i".

Xavier Garcia

[client] Xavier Garcia-Barcelona
[design] Núria Antolí [Barcelona [Spain
www.estudi-antoli.com

Brand of Xavier Garcia-Barcelona, the eyewear designer and manufacturer. The image is based on a confident Mediterranean spirit in close proximity to the sea, capturing unpretentious leisure moments.

La marca Xavier Garcia- Barcelona, diseña y fábrica gafas. Imagen basada en un esp ritu mediterráneo y desenfadado, proximidad del mar y captura de momentos de ocio y sin pretensiones.

Agosto

[client] Agosto
[design] Marina Company [Barcelona [Spain
www.mirindacompany.com

The image of the Agosto production company was based on the concept of the Mediterranean summer: hot, festive and familiar.
Delving into the photo archive of Txema Salvans, images were selected which best represented the initial ideas, photographs which transmitted, as do postcards or Spanish souvenirs, the sensation of summertime: relaxation, friends, laughter and good conversation.

La imagen de la productora Agosto se creó a partir del concepto del verano mediterráneo: caluroso, festivo, cercano.
Se accedió al archivo fotográfico de Txema Salvans para seleccionar las imágenes más próximas a la idea de partida, fotografías que transmiten, casi como postales, como un souvenir español, una sensación veraniega de relajación, amistades, humor y charla.

agosto

agosto

Agosto

Agosto

il bello

[client] il bello Hair & Nails
[design] Eric Chan [Hong Kong [China
www.ericchandesign.com

il bello Hairs & Nails is a hair salon for the trend-setters. Located in Admiralty Hong Kong, the salon offers stylish, high end hair styling and nail polishing services.
The design concept and spirit behind this logo ride on Hair and "Water" to create a feminine and stylish mood. Using water drops sliding down strands of hair, we created the branding identity of this new hair and nail salon. To emphasis its slick, clean and artistic image, they opt for a minimalist and contemporary style.

il bello Hairs & Nails es un salón de peluquería para aquellas personas a quienes les gusta marcar tendencias. Situado en Admiralty, Hong Kong, el salón ofrece servicios de peluquería y de manicura de alta calidad. El concepto de diseño y el espíritu de este logo se basan en el "Cabello" y "Agua" para crear una atmósfera femenina y elegante. Mediante el uso de gotas de agua que se deslizan por unos cabellos, hemos creado la identidad de la marca de este nuevo salón de peluquería y uñas. Para resaltar su imagen hábil, limpia y artística, optaron por un estilo minimalista y contemporáneo.

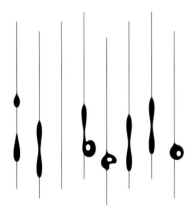

il bello · DELICIOUS HAIR & NAILS

Faena Hotel + Universe

[client] Faena Hotel + Universe
[design] Tholön Kunst
[Buenos Aires [Argentina
www.tholon.com

The Faena Hotel + Universe, conceived by Alan Faena and designed by Philippe Stark, now forms part of the 420 most select hotels in the world. After a healthy investment, the Faena Hotel became a landmark of the city of Buenos Aires, thanks to the warmth and style of its design and architecture. Tholön Kunst created the brand, starting with a development strategy whose onset lay in communicating the experimentation of new sensations and stimuli, right from the graphic design itself, without losing sight of the particular neo-imperialistic style of the hotel.

El Faena Hotel + Universe, ideado por Alan Faena y diseñado por Philippe Stark, ya es parte de los 420 hoteles más selectos del mundo. Tras una fuerte inversión, el Faena Hotel se convirtió en un icono edilicio de la ciudad de Buenos Aires gracias a la calidad y al estilo de su diseño y arquitectura. Tholön Kunst creó la marca a partir del desarrollo de una estrategia que desde el diseño gráfico comunica la experimentación de nuevas sensaciones y estímulos, sin perder de vista el particular estilo neo imperio que caracteriza al hotel.

FAENAHOTEL + UNIVERSE

Bellatazza

[client] Bellatazza
[design] Buzzsaw Studios Inc.
[Kihei Hi [USA
[designer / illustrator] Tim Parsons
[copywriter] Susan Goodwin
[photography] Joseph Eastburn
www.buzzsawstudios.com

TO-GO cups for most cafes are just that, a simple TO-GO cup that is poorly designed or plain with a rubber stamped name or logo. From day one more than 5 years ago Bellatazza has been using the TO-GO cup as a conversation piece. Every 3 months or so Buzzsaw Studios designs a new cup to replace the current one as it used up. Each design is themed with current events or a cause that the Owner is involved with. Patrons of the cafe have come to expect new cup art on a regular basis. This economical form of branding has provided Bellatazza with more mileage than traditional advertising or marketing. People did not expect to be drinking from a piece of art when they pick up a coffee beverage TO-GO.

Las tazas PARA LLEVAR de la mayoría de cafeterías son solo esto, una simple taza PARA LLEVAR mal diseñada o senzilla con el nombre o el logotipo estampado. Desde el primer día, hace más de 5 años, Bellatazza utiliza la taza PARA LLEVAR como tema de conversación. Cada 3 meses más o menos, Buzzsaw Studios diseña una nueva taza para remplazar la actual que ha quedado anticuada. Todos los diseños incluyen temas de actualidad o una causa en la que el Propietario esté implicado. Los clientes de la cafetería se han acostumbrado a tener una nueva taza de arte con regularidad. Esta forma económica de branding le ha proporcionado a Bellatazza más beneficios que la publicidad o el marketing tradicionales. La gente no se espera beber de una pieza de arte cuando pide un café PARA LLEVAR.

Happy Pills

[client] Happy pills
[design] m Barcelona [Barcelona [Spain
Marion Dönneweg & Merche Alcalá
[copywriter] Jorge Virgós
www.m-m.es

happy pills

The starting principle was a small centrally-located shop, the intention was opening a sweet shop with a lot of competition, few children around and plenty of tourists. How to do it?

If candy couldn't be sold to children, it had to be sold to whoever passed by: Adult Barcelonans and tourists. To do this, the sweets had to appeal to adults.

The theory rested in the more-or-less proven fact that eating something sweet tends to boost the spirit. Seen in this light, sweets become little bites of happiness. And these days, little bites of happiness are essential for tough times as difficult as Sundays without football, or more trivial problems, such as unbearable lightness of being.

So the things needed a name: Happy Pills.

When it was time to put the idea into practice, a "pharmaceutical" touch was added, which meant using a type of packaging more associated with aspirin and/or vitamins.

El punto de partida era un local pequeño en un sitio céntrico, la intención de montar una tienda de chucherías, mucha competencia, pocos niños y muchos turistas. ¿Qué hacer?

Si no se le podían vender golosinas a niños habría que vendérselas a quien pasase por ahí: barceloneses adultos y turistas. Para ello había que hacer la golosina interesante para adulto.

En esa tesitura se pensó en el hecho, más o menos comprobado por todos, que comer algo dulce conlleva una pequeña subida del estado de ánimo. Visto así, las chucherías son pequeños bocados de felicidad. Y hoy en día los bocados de felicidad son muy necesarios para contratiempos tan serios como los domingos sin fútbol o asuntos más triviales como la insoportable levedad del ser.

Así las cosas era necesario un nombre: Happy Pills.

A la hora de llevar esta idea a la práctica, se le dio un toque "farmacéutico", por decirlo así, utilizando un tipo de envases que se asocia a analgésicos o las vitaminas.

happy pills
Contra los lunes

happy pills
Contra los domingos sin fútbol

happy pills
Contra la dieta de la piña

happy pills
Contra el precio de la vivienda

happy pills
Contra las lavadoras
que se estropean sin avisar

**Indicaciones
de uso:**
Contra los lunes, la dieta de la piña,
los domingos sin fútbol,
el calentamiento de la tierra,
las lavadoras que se estropean
sin avisar, los días grises, las raíces
cuadradas, la insoportable levedad
del ser, los rizos rebeldes sin causa,
el hombre del tiempo gafe,
las llaves que se pierden solas,
el precio de la vivienda en general
y el aburrimiento en particular.

Posología:
Consumir alegremente.

Happy Pills

G20

[client] Expociencia. Xunta de Galicia
[design] Unlimited Creative Group
[La Coruña [Spain
www.unlimitedcreativegroup.com

Corporate Identity for the Galician Pavilion at the Expo of Water, Zaragoza 2008. Typographically, the concept of G2O was chosen, a wink to the chemical formula of water, changing the H for the G in Galicia. Representing the concept of "Galicia, water country", the symbol gained certain notoriety, one that stood out among the other pavilions taking part in the Expo.

Identidad Corporativa para el Pabellón de Galicia en la Expo del agua de Zaragoza 2008. Se planteó tipográficamente el concepto de G2O haciendo un guiño con la fórmula del agua, pero cambiado la H por la G de Galicia, de esta forma se representaba el concepto de "Galicia el país del agua" para convertirlo en un símbolo notorio, diferente y reconocible entre todos los pabellones que participaron en la Expo.

POK

[client] POK
[design] m Barcelona [Barcelona [Spain
Marion Dönneweg & Merche Alcalá
www.m-m.es

Creation of the visual concept and development of a corporate identity. Pok is a mobile phone content service providing individuals with an extensive social network to keep in touch with each other. A community is then formed, where those involved connect by mobile phone and share content (photos, videos, blogs, contact data...).
The proposal was to create a brand image to present this constantly changing community as a living thing, a growing, transforming, moving and evolving organism.
The image created for POK is not single or fixed, as it changes for each application. There is not a single logo, but many, as every time POK is activated, it becomes available for a different community.

Pok es un servicio de contenidos de móvil que permite crear una extensa red social de individuos que están en contacto unos con otros. De esta manera se genera una comunidad que se conecta por el móvil, y que a través de él puede compartir contenidos (fotos, videos, blogs, datos de contacto...).
La propuesta fue crear una imagen de marca que represente esta comunidad en constante cambio, como un organismo vivo, creciendo, transformándose, moviéndose y evolucionando.
La imagen creada para POK no es una única y fija, y cambia en cada aplicación. No hay un único logotipo, hay muchos, de la misma manera que cada vez que se activa POK se tiene a disposición una comunidad distinta.

Pablo Álvarez Silva
Co-fundador / Presidente
pok: Pablo
e-mail: pablo@poksmedia.com
M: +34 636 068 539
T: +34 93 318 96 86
POKs Media, SL
Passeig de Gràcia, 11, Esc.A, 7º 2ª
08007 Barcelona, España

Sancho Pardo de Santayana
Co-fundador / Director General
pok: Sanchopst
e-mail: sancho@poksmedia.com
M: +34 690 822 803
T: +34 93 318 96 86
POKs Media, SL
Passeig de Gràcia, 11, Esc.A, 7º 2ª
08007 Barcelona, España

POKs Media, S.L.
www.poksmedia.com info@poksmedia.com T. + 34 93 318 96 86

POKs Media, S.L. CIF B-64300304. Sociedad inscrita en el Reg. Mercantil de Barcelona, Tomo 38.908, Hoja B331667, Folio 43.

POK

Jordi Barri Carles
Marketing Manager

pok: Jordi
e-mail: jordi.barri@poksmedia.com
M: +34 609 88 28 66
T: +34 93 318 96 86

POKs Media, SL
Passeig de Gràcia, 11, Esc.A, 7º 2ª
08007 Barcelona, España

POK

Joan Casaponsa Sitjàs
Consejero delegado

pok: Joan
e-mail: jcasaponsa@poksmedia.com
M: +34 686 983 113
T: +34 93 318 96 86

POKs Media, SL
Passeig de Gràcia, 11, Esc.A, 7º 2ª
08007 Barcelona, España

POKS MEDIA SL
Carrer de Diputació 246 1ª
08007 Barcelona, España

C3

[client] C3
[design] Turnstyle [Seattle [USA
[creative director] Ben Graham
[designers] Ben Graham, Jason Gomez,
Bryan Mamaril
www.turnstylestudio.com

Bill Gates' new think tank focuses on science and technology innovation, connecting people, ideas and resources to improve life for the world's poorest people. To illustrate this pivotal role, the logo is a simple form in which the C and 3 rotate around a common axis.

El nuevo grupo de expertos de Bill Gates se centra en la ciencia y la innovación tecnológica, conectando gente, ideas y recursos para mejorar la vida de la gente más pobre del planeta. Para ilustrar este papel tan importante, el logotipo es una forma simple, donde la C y el 3 giran alrededor de un eje común.

Nizuc

[client] Becker Arquitectos
[design] Carbone Smolan Agency
[New York [USA
[creative director] Ken Carbone
[designer] Nina Masuda, David Goldstein
[photographer] Ian Allen
www.carbonesmolan.com

Nizuc, located on the Riviera Maya, is an exclusive resort property and private residences that incorporates world-class architecture and design, respect for and preservation of the natural landscape, while delivering a level of service, hospitality and warmth that redefines luxury.

Nizuc, situado en la Riviera Maya, es un exclusivo complejo turístico y conjunto de residencias privadas que presenta una arquitectura y un diseño de primera clase, respeto y conservación del entorno natural, y un nivel de servicio, hospitalidad y calidad que le da una nueva definición al lujo.

1:1 Architects

[client] 1:1 Architects
[design] Scandinavian DesignLab
[Copenhagen [Denmark
[creative director] Per Madsen
[account director] Anne-Mette Højland
[strategic creative director] Jesper von Wieding
www.scandinaviandesignlab.com

1:1 Architects emphasise the importance of the ability to meeting their clients in a straightforward way, one to one, which is why they wanted a visual identity that matched their new name and profile. From idea (A) to reality (1:1). The new visual identity embraces the company mission – to make things more simple and approachable. Furthermore, 1:1 symbolises the two founders and their unassuming personalities. The symbol reflects the duality in 1:1 Architects in that it can be viewed both as 1:1 and an A. This is further emphasised by the stringent black/white colour scheme.

1:1 Architects resalta la importancia de la habilidad para reunirse con los clientes de modo directo, de tú a tú, que es el motivo por el cual querían una identidad visual que se ajustara a su nombre y su perfil. De la idea (A) a la realidad (1:1). La nueva identidad visual adopta la misión de la empresa: hacer las cosas más sencillas y accesibles. Además, 1:1 simboliza los dos fundadores y sus personalidades humildes. El símbolo refleja la dualidad de 1:1 Architects puesto que se puede ver como 1:1 y como una A. Esta dualidad se resalta más todavía por medio del riguroso esquema de color blanco/negro.

Delishop

[client] Adult Gourmet, S.L.
[design] Enric Aguilera / Gaizka Ruiz
/ Jordi Carles [Barcelona [Spain
www.enricaguilera.com

[arquitecture] m Barcelona, Merche Alcalá
[Barcelona [Spain
www.m-m.es

Global corporate image and packaging line for the Delishop stores, specializing in imported food products. A Premium line of products was also created, built on the initial concept of the brand.

Proyecto global de imagen corporativa y línea de packaging para las tiendas Delishop especializadas en productos de ultramar. También se ha realizado una línea de productos Premium, continuista con el concepto inicial de la marca.

delishop

Delishop

Diluvia

[client] Diluvia
[design] Enric Aguilera / Gaizka Ruiz
[Barcelona [Spain
www.enricaguilera.com

Corporate entity for an advertising agency. The notoriety of naming played a leading role in all its applications, where at certain times there are some radical images of a storm-ridden sky, which determines some applications.

Entidad corporativa para agencia de publicidad. La notoriedad del naming fue la protagonista en todas sus aplicaciones, de una forma radical y sólo en ciertos momentos hay unas imágenes de un cielo tormentoso que resuelve ciertas aplicaciones.

c/víctor hugo,1- 5º izda.
28004 madrid
tel.+34 91 523 54 33
www.diluvia.es

c/víctor hugo,1- 5º izda. - 28004 madrid - tel.+34 91 523 54 33 - NIF: B-85084671 - www.diluvia.es

Luma Solido

[client] Luma
[design] Alambre Estudio
[San Sebastián [Spain
www.alambre.net

Solido is the top-end line of Luma motorcycle locks, one of the most standardized lines in Europe. The solidity of the typeface and the flames represent the strength and energy behind these antitheft locks.
The logo is inspired by the guardians who stand at Japanese Shinto temples to ward off evil spirits. Several variables have been developed, which can be applied to different packaging options used in the product line.

Solido es la gama alta de candados Luma para motos. Una de las gamas con más homologaciones a nivel europeo. La solidez de la tipografía y las llamas representan la fuerza y la energía del candado antirrobo.
El logotipo está inspirado en los guardianes que están en la entrada de los templos sintoístas japoneses con la finalidad de ahuyentar a los malos espíritus. Se han desarrollado múltiples variables para su aplicación en los diferentes packagings de las gamas de producto.

Sagardoetxea

[client] Sagardoetxea
[design] Alambre Estudio
[San Sebastián [Spain
www.alambre.net

Sagardoetxea is name of the Basque Cider Museum. When creating the logo, Basque cultural customs were heavily taken into account in order to link them to the brand. The shapes and colours used in the Sagardoetxea suggest traditional materials – wood and wrought iron – and abstract forms playing with full and emptiness, all typical features of Basque culture.
The graphics h nt at such names as Oteiza, Chillida, Ibarrola... to bring a distinctive image quality to the Sagardoetxea, at the same time they establish a strong link to the local culture.

Sagardoetxea es el Museo de la sidra vasca. A la hora de crear el logotipo se tuvo muy en cuenta las características culturales vascas para asociarlas a la marca. Las formas y colores del logotipo de Sagardoetxea sugieren materiales tradicionales – madera, hierro forjado – y formas abstractas jugando entre el lleno y el vacío. Características habituales de la escultura vasca.
Sugerir a través de este grafismo los nombres de Oteiza, Chillida, Ibarrola... aporta un distintivo de calidad a la imagen de Sagardoetxea al mismo tiempo que establece un fuerte vínculo con la cultura popular.

Directory Magazine

[client] Extreme Information
[design] SVIDesign
[London [United Kingdom
[creative director] Sasha Vidakovic
[designers] Sarah Bates, Kat Egerer
www.svidesign.com

Brand identity and magazine layout design. Directory is quarterly magazine featuring the best and latest direct marketing campaigns from around the world.

Identidad de marca y diseño de la revista. Directory es una revista trimestral que presenta las mejores y las más recientes campañas de marketing de todo el mundo.

DIRECTORY
NEW IDEAS IN DIRECT MARKETING

CLIENT
Tourism Australia

Product
Business Events

Title
Re-energise

Media
Mail, online, podcast, email

Country
Australia

Date
May 2007

BACKGROUND

IDEA

RESULTS

EDITOR'S COMMENTS

AGENCY
M&C Saatchi / Mars, Australia

Creative team

Production

Other

Smartree

[client] Smartree
[design] Brandient [Bucharest [Romania
[designer] Cristian "Kit" Paul
www.brandient.com

The strategic brand idea "Oxygen for Business" developed by Brandient for Smartree, a web-based HR company with an impressive portfolio, was the foundation for the creation and development of all verbal and visual applications. The logo depicts a "techno" tree with a great crown, the symbol of life blended with superior technology for success, ideas, potential, as well as organic development. Smartree visuals can be decoded as relaxation, inspiration and source of life for business.

La estrategia de marca "Oxígeno para el Negocio" desarrollada por Brandient para Smartree, una empresa de RH basada en la web con una cartera impresionante, fue la base para la creación y el desarrollo de todas las aplicaciones verbales y visuales. El logotipo representa un árbol "tecnológico" con una gran corona, el símbolo de la vida mezclado con una tecnología superior para el éxito, ideas, potencial, así como desarrollo orgánico. Las imágenes de Smartree pueden descodificarse como relajación, inspiración y fuente de vida para el negocio.

Laboratorul
smaRtree

Presence

[client] Starlab
[design] Ana Clapés [Barcelona [Spain
www.anaclapes.com

Presence, a scientific event in Barcelona dealing with virtual reality, gathers together researchers from all over the world. The most striking element in the workshop's image design is the figure of the arrow as a symbol of localization.

As for the typeface and colours, the image design made an attempt to break new ground in the nature of these meetings. A good part of the design conception consisted in playing with the image-'s identifying element, the arrow. It is used here as a volumetric element, where photographs are taken of people holding it and acting as directional signposts. In the same way, the entrance to the event was identified by a large-sized arrow which further underscored this element and lent it certain continuity by serving as a guide for the participants.

Presence, evento científico sobre realidad virtual, en Barcelona, para el encuentro de investigadores de todo el mundo. El elemento más destacado en el diseño de la imagen para este workshop es la figura de la flecha como símbolo de localización.

Con el diseño de la imagen, tanto en lo que refiere a tipografía como a los colores usados, se buscó que fuese muy rompedora con la naturaleza de este tipo de encuentros.

Buena parte de la concepción del diseño consistió en jugar con el elemento identificativo de la imagen, la flecha. Se usó como elemento volumétrico, tomando fotografías de personas sosteniéndola y actuando como elementos direccionales. De igual modo, el acceso al evento se identificó con una gran flecha de gran tamaño para resaltar este elemento, que daba continuidad y servía de guía a los participantes..

Mercado de San Miguel

[client] Mercado de San Miguel
[design] Carrió Sánchez Lacasta
[Madrid [Spain
[creative strategy] Nadie. The creative think tank
www.carriosanchezlacasta.com

The San Miguel Market puts forth the idea that a traditional market works hand in hand with gastronomy and culture.
The graphics are based on a typographic branding that aims to coexist with the large number of brands found inside the market and a number of visual elements, which ends up transmitting the market-product-culture idea with a touch of humour.

El Mercado de San Miguel plantea una propuesta donde mercado tradicional, gastronomía y cultura se dan la mano.
La imagen gráfica está basada en una marca tipográfica, que va a convivir en el interior del mercado con gran número de marcas, y unos elementos visuales que con cierto humor, transmiten la idea de mercado-producto-cultura.

mm
mercado de san miguel

Plaza de Oriente, 3 Bajo dcha.
28013 Madrid
t +34 915 424 936
f +34 915 592 744
www.mercadosanmiguel.es

Paristexas I

[client] Paristexas
[design] Scandinavian DesignLab
[Copenhagen [Denmark
[creative director] Per Madsen
[account director] Anne-Mette Højland
[strategic creative director] Jesper von Wieding
www.scandinaviandesignlab.com

Paristexas is an exclusive fashion store focusing on specially selected designer products for men and women. The store's collection is unique, like symphony composed of a number of international trendsetting underground brands.

Paristexas es una exclusiva tienda de moda especializada en productos de diseñador seleccionados para hombre y mujer. La colección de la tienda es única, como una sinfonía compuesta por varias marcas alternativas internacionales que marcan tendencias.

paristexas

Paristexas II

[client] Paristexas
[design] Scandinavian DesignLab
[Copenhagen [Denmark
[creative director] Per Madsen
[account director] Anne-Mette Højland
[strategic creative director] Jesper von Wieding
www.scandinaviandesignlab.com

The visual identity springs from the contrast inherent in the name – the morphing of Paris and Texas. The logotype is simple and taut, while the colour palette is flexible and changes with the collections. Identity and uniqueness come to the fore when the store's symphony of collections is juxtaposed with the austere underground and becomes a morphing of music instruments and earthly insects. With this contrast-filled universe, the solution seeks not only to break with the traditional perception of beauty and fashion – it also challenges the classic approach to working with identity. The primary identity element is not only a logo, but also a symbolic universe with a life of its own.

La identidad visual surge del contraste inherente al nombre: la fusión de París y Texas. El logotipo es simple y rígido, mientras que la paleta de color es flexible y cambia con las colecciones. La identidad y la singularidad destacan cuando la sinfonía de colecciones de la tienda se yuxtapone con el austero subterráneo y se convierte en una mezcla de instrumentos musicales e insectos terrestres.
Con este universo lleno de contrastes, la solución intenta no solamente romper con la percepción tradicional de belleza y moda, sino que también cuestiona el enfoque clásico que se tiene al trabajar con identidad. El principal elemento de identidad no es solamente un logo, es también un universo simbólico con vida propia.

NEW SHOP
Proudly presents
2007 Fashion collections from:

Martin Margiela / Junya Watanabe / Sportmax Defilé / J.Lindeberg / Zucca / Aquascutum / Rick Owens
Undercover / RAF by Raf Simons / Kenzo Minami / Juicy Couture / Surface2Air / BlueBlood / Neil Barrett
Collection Privée / Tsumori Chisato / Emma Cook / Charles Anastase / Lara Bohinc / James Perse / Burfitt
Earnest Sewn / Tsubi / Mossigh / Number (n)ine

PARISTEXAS
KRYSTALGADE 19-20 / 1172 KBH K / 3326 3302
WWW.PARISTEXAS.DK

Finish

[client] Finish Creative Ltd
[design] SVIDesign
[London [United Kingdom
[creative director] Sasha Vidakovic
[designers] Sasha Vidakovic, Sarah Bates
www.svidesign.com

Established in 1991, Finish Creative Services based in London, UK, are specialists in producing highly finished packaging mock-ups or packaging comps for brand owners, design consultancies and advertising agencies both in the UK and internationally.

The company needed a new identity which would reflect the positioning and respect they gained amongst clients, competitors and the design community. Following a series of discussions and interviews we opted for a very honest and direct visual language represented by strong use of black and white photography and supported by bold, uncluttered typographic style. This approach clearly communicates their core values as a company such as honesty, craftsmanship, commitment and quality. Equally, the logotype follows the same principles in its typographic approach and use of gold colour. Conceptually however, the logo suggests a wide array of services that the company provides — two dots above letters 'i' are moved at the end of the name forming a colon.

Fundada en 1991, la empresa Finish Creative Services basada en Londres, Reino Unido, está especializada en producir maquetas de envases terminadas o composiciones de envases para propietarios de marcas, consultorías en diseño y agencias de publicidad del Reino Unido e internacionales. La empresa necesitaba una nueva identidad que reflejara el posicionamiento y el respeto que se había ganado entre los clientes, competidores y el sector del diseño. Tras una serie de reuniones y entrevistas, optamos por un lenguaje visual muy honesto y directo representado por el fuerte uso de la fotografía en blanco y negro acompañada por un estilo tipográfico marcado y senzillo. Este enfoque expresa claramente los valores principales de la empresa, como la honestidad, la artesanía, el compromiso y la calidad. Del mismo modo, el logotipo sigue los mismos principios en el enfoque tipográfico y en el uso del color dorado. No obstante, conceptualmente el logo sugiere que la empresa proporciona una amplia gama de servicios: los dos puntos sobre las letras "I" se desplazan al final formando el símbolo de los dos puntos.

Finish:

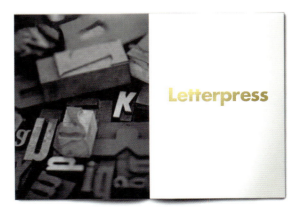

Finish:

Finish: Creative Services Ltd
37-42 Compton Street
London EC1V 0AP
Tel: +44 (0)20 7251 2122
Fax: +44 (0)20 7251 3221
iSDN: +44 (0)20 7250 0629
enquires@finish-creative.com
www.finish-creative.com

Finish:

Lee Robinson:
Director

Finish: Creative Services Ltd
37-42 Compton Street
London EC1V 0AP
Tel: +44 (0)20 7251 2122
Fax: +44 (0)20 7251 3221
iSDN: +44 (0)20 7250 0629
Lee@finish-creative.com
www.finish-creative.com

Finish:

Finish: Creative Services Ltd
37-42 Compton Street
London EC1V 0AP
Tel: +44 (0)20 7251 2122
Fax: +44 (0)20 7251 3221
iSDN: +44 (0)20 7250 0629
enquires@finish-creative.com
www.finish-creative.com

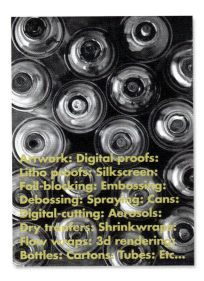

Artwork: Digital proofs:
Litho proofs: Silkscreen:
Foil-blocking: Embossing:
Debossing: Spraying: Cans:
Digital-cutting: Aerosols:
Dry tranfers: Shrinkwraps:
Flow wraps: 3d rendering:
Bottles: Cartons: Tubes: Etc...

Artwork: Digital proofs: Litho proofs: Silkscreen:
Foil-blocking: Embossing: Debossing: Spraying: Cans:
Digital-cutting: Aerosols: Dry tranfers: Shrinkwraps:
Flow wraps: 3d rendering: Bottles: Cartons: Tubes: Etc...

Silkscreen

Bedigital

[client] Bedigital
[design] espluga+associates
[Barcelona [Spain
www.espluga.net

Visual identity of a Spanish company, a leader in large-format digital printing.
The logo is the simplified image of the world, inspired also by a printer roller, a closed circle between customer and brand. The different arrangements give the logo flexibility when be applied on each graphics production.

Identidad visual para una empresa española, líder en impresión digital de gran formato.
El logotipo es una simplificación de la imagen del mundo, inspirado también en un rodillo de impresión, un círculo cerrado entre el cliente y la marca. Sus diferentes disposiciones le dan flexibilidad al logotipo para la aplicación en cada una de las piezas gráficas.

 bedigital

bedigital

bedigital°

Hotel Omm

[client] Grupo Tragaluz
[design] Mario Eskenazi [Barcelona [Spain
www.m-eskenazi.com

The logo for the Hotel Omm is visual pronunciation of the word "omm", one which neither begins nor ends. The logo is flexible, as it can grow to suit the space it is being applied.
The Moo Restaurant menus are made of wood and aluminium, while the hotel directory is fashioned from aluminium, and the Moovida Restaurant menus are silkscreened onto cardboard. Hence the materials are accentuated and a relationship is formed between the logo and the materials and textures used in the interior decoration.

El logotipo del Hotel Omm es la forma gráfica de la pronunciación de la palabra "omm". No empieza ni acaba. Es un logotipo flexible, que puede crecer según el espacio donde se aplique.
Las cartas del restaurante Moo están realizadas en madera o aluminio, el directorio del hotel en aluminio, y las cartas del restaurante Moovida son serigrafiadas sobre cartón, acentuando los materiales y relacionándolas con los materiales y texturas usadas en el interiorismo.

DOOMMM

DOMMM

DOMM

Identidad bcam

[client] BCAM, Basque Center for Applied Mathematics
[design] DT Creativos [Bilbao [Spain
www.tazueco.com

Brand and image for the Basque Research Centre for Applied Mathematics. The main requirement was to transmit a certain proximity to society, casting aside the concept that mathematic is boring. To do so, a hip and fun brand was conceived, drawn from pencil sketches and grouped into a set of parentheses, the identifying symbol of mathematics. The brand is strengthened by secondary elements based on Origami, one of the best-known and popular derivations of applied mathematics.

Marca e imagen para el Centro Vasco de Investigación en Matemática Aplicada. El principal requisito ha sido transmitir cercanía a la sociedad, dejando de lado el concepto de que las matemáticas son aburridas. Para ello se plantea una marca divertida y actual, creada con trazos de lápiz a modo de boceto e integrada en un paréntesis, como símbolo identificativo con las matemáticas. Se refuerza con elementos secundarios basados en la técnica del Origami, una de las derivaciones de las matemáticas aplicadas más conocidas y cercanas a la sociedad actual.

Bocí

[client] Bocí
[design] Pati Núñez Associats
[Barcelona [Spain
www.patinunez.com

Boci is a pastry shop also selling prepared meals.
A circle was the starting point for the medium used for the logo, while a point forms the plot line in the illustration: photos of ingredients and food products were woven together, which at times are shown in full colour and also monochrome.
The logo is used with circular medium for signage and packaging, and without it on items such as cards or paper bags.

Boci es una pastelería y tienda de comidas preparadas.
Se partió del círculo como soporte del logo utilizando también el punto como unidad de trama en la ilustración: se tramaron fotografías de ingredientes y alimentos, que a veces se reproducen a todo color y otras a una sola tinta.
El logotipo se utiliza con soporte circular en la rotulación y el packaging, y sin soporte en piezas como las tarjetas y la bolsa de papel.

Bocí

Magrit

[client] Magrit
[design] Pati Núñez Associats
[Barcelona [Spain
[photo] Pati Núñez, Kike Segurola y Alexis Taulé
www.patinunez.com

Magrit shoes have always seemed to be flowers: daring, sensual, colourful, presumptuous... they are what flowers are for their plants: weapons of seduction. Oh yes, they're also shoes.
Photos of petals were placed inside the shoeboxes to give the impression of imaginary flowers, rather than real ones. The photo backgrounds are white, as is light. Meanwhile, base and insides of the shoeboxes have rich warm colours that express the philosophy behind the brand: eternal spring.

Siempre se han visto los zapatos de Magrit como flores: osados, sensuales, coloridos, presumidos... son como las flores para las plantas: sus armas de seducción. Y son zapatos de cuento.
Se pusieron en sus cajas imágenes fotográficas de pétalos, para obtener flores imaginarias, diferentes de las flores reales. El fondo es blanco, como la luz. Las bases e interiores de las cajas son de colores vivos y cálidos que explican su filosofía de marca: una eterna primavera.

MAGRIT

MAGRIT

Shoe showroom
Pol. Industrial Campo Alto, Gran Bretaña 63-65, 03600 Elda, Alicante España
Tel. +34 965 38 64 40 Fax +34 965 38 64 42 info@magrit.es www.magrit.es
Disgramarc s.l.

Magrit

MAGRIT
colección primavera-verano / spring-summer collection 2005

MAGRIT
colección primavera-verano / spring-summer collection 2005

Magrit

Guzmán y Gómez

[client] Guzmán y Gómez
[design] The Creative Method
[Sydney [Australia
[designer] Tony Ibbotson, Andi Yanto
[creative director] Tony Ibbotson
[typographer] Tony Ibbotson, Leyla Muratovic
[photographer] Mark Calahan
www.thecreativemethod.com

The identity was based on two characters, with whom the owner shared childhood family meals. The design shows a split lemon/lime that also reflects the hot mexican sun and is a subtle nod towards the light of god blessing the two characters and their 'holy' food. The typeface was developed specifically for the logo and was crafted from individual pieces of masking tape as if Guzman and Gomez had created it themselves from local resourses.

La identidad de la marca está basada en dos personajes, dos amigos de la infancia con los que el propietario compartía comidas familiares. El diseño muestra una lima/limón partido que refleja el caliente sol mexicano y es también una sutil referencia a la luz de Dios bendiciendo a los dos personajes y a su "santa" comida. La letra se creó específicamete para el logotipo y se elaboró con trozos individuales de cinta adhesiva como si Guzman y Gomez lo hubieran creado ellos mismos con sus propios recursos.

Frizzante

[client] Frizzante
[design] Ana Clapés [Barcelona [Spain
www.anaclapes.com

Logo and graphics for "Frizzante, sexy flavoured things", a brand of fantasy cosmetics. Once the user adjectives were defined, the frizzante girl was born: she's sexy, extrovert, and striking. Hair volume served to place the image graphically in the patterns that define the various items in the product line. The brand is completely black to better show off the colour of the product, both in the shop as well on the labelling.
Items: Logo, labels, packaging, kit boxes, fold-outs, gift boxes, and so on.

Logo e imagen gráfica para la marca "Frizzante, sexy flavoured things", producto cosmético de fantasía. Una vez definidos los adjetivos de los usuarios, se creó una chica frizzante: sexy, extrovertida y llamativa. El volumen del cabello sirvió gráficamente para colocarle los estampados que ayudan a definir las diferentes lineas de producto. La marca es totalmente negra para dar protagonismo al color del producto, tanto en la tienda como en el etiquetaje.
Elementos: Logo, etiquetas, packaging, cajas para los kits, desplegables, cajas de regalo, etc.

Noche de invierno

Un baño sensual con base de musk a la luz de las estrellas. Pastel de jabón blanco con aroma a musk . Estrellas, lunas y nubes de jazmín color azul.

Ingredients: cocos nucifera, aqua, sodium hidroxide, alcohol, sucrose, dipropylene Glycol, stearic acid, sodium chloride,lauric acid, glycerin, pentasodium pentetate, parfum, CI77891, CI74160

FRIZZANTE
Sexy flavoured things

Frizzante

Delado

[client] Delado
[design] Eduardo del Fraile [Murcia [Spain
www.eduardodelfraile.com

Developing the identity for this homemade ice cream parlour located on a city street corner. The typeface is set with a grid in the same layout as a traditional ice cream cone.

Desarrollo de identidad para una heladería artesana ubicada en una esquina de la ciudad. La tipografía está reticulada con la misma estructura que la galleta de helado tradicional.

Over The Moon

[client] Over The Moon
[design] The Creative Method
[Sydney [Australia
[designer] Andi Yanto
[creative director] Tony Ibbotson
[typographer] Andi Yanto
[illustrator] Andi Yanto
www.thecreativemethod.com

Name and create a unique identity for a boutique cheese and dairy company in New Zealand. The solution needed to feel hand crafted, special and have immediate quality perceptions whilst also standing out from its core competitors in the specialty cheese sections of delicatessens. It also needed to have personality and this was reflected in the rough pencilled approach. The curve in the tail of the 'n' shows the moon, the cheese and also re-enforces the idea of being 'over' the Moon.

Nombrar y crear una identidad única para una tienda de quesos y empresa de productos lácteos de Nueva Zelanda.
La solución tenía que dar la sensación de elaboración artesana, especial y de calidad y al mismo tiempo diferenciarla de sus principales competidores en las secciones de quesos de las charcuterías. También tenía que tener personalidad, y esto se reflejó por medio del tosco trazado a lápiz de las letras. La curva en la cola de la "n" muestra la luna, el queso y también refuerza la idea de estar "sobre" la luna.

Doctor Coffee

[client] Doctor Coffee
[design] Pati Núñez Associats
[Barcelona [Spain
www.patinunez.com

Doctor
Coffee

A Barcelona café, with a selection of high-end coffee. The name, chosen by the client, suggests a certain specialization or mastery of all things related to coffee. In the 50's and 60's, there were many brands with names in this style, such as Mister Minit, Mister Proper, Dr. Marteens or Doctor No. The graphics have a certain sixties flair, the name blazoned with Belizio typeface composed of an entertaining rhythm of upper and lower case letters.

To give it the qualitative air that corresponds to the products it sells, a restrained, masculine colour combination was used in the café, a black background with small doses of brown, the colour of coffee. With such an iconic reference as "Doctor", the medical symbol of a cross was also needed, consisting of grids in a certain "filter".

Cafeteria en Barcelona, con selección de cafés de alta calidad. El nombre, escogido por el cliente, sugiere la especialización o maestría del café. En los años '50 y '60 aparecieron muchas marcas con nombres de este estilo, como Mister Minit, Mister Proper, Dr. Marteens o Doctor No.

Se le dió a la gráfica el aire sesentero que tiene el nombre, utilizando para el logotipo la tipografía Belizio, que compuesta en mayúscula y minúscula tiene ritmo y humor.

Para darle el aire cualitativo que corresponde a sus productos, se usó una combinaión de color muy sobria y masculina, fondos negros con pequeñas dosis de marrón, el color del café.

Como referencia icónica a "Doctor" se utilizó el símbolo médico de la cruz, que compone tramas a modo de "rejilla".

Release

[client] Release, London, UK
[design] SVIDesign [London [United Kingdom
[creative director] Sasha Vidakovic
[designers] Sasha Vidakovic, Ian Mizon
www.svidesign.com

Rebranding of the charity with expertise in legal and personal aspect of drug use.
Founded in the 1960s as a helpline advising callers on drugs law, Release had by 2007 substantially grown in stature and ambit. Its activities encompassed an array of legal and drugs services to the public and professionals, as well as an active engagement in the national and international drug policy arena. The new 'look and feel' had to entice a younger public to Release, transmit the organisation's evolved functions, while reaffirming its commitment to challenging authorities in relation to their stance on drug use.
To translate visually this brand (re)positioning, a first step entailed revamping the basic identity elements: logo, colours and typeface. To emphasise continuity with the heritage, we retained a bold and confident logotype which, additionally reflected the organisation's authority and professionalism. Finally, we chose orange as primary colour (along with black and white) to convey new energy and, at the same time, ensure that the brand would stand out in a charity environment overburdened with the colour red.
Was introduced a simple secondary graphic element: a rectangular form that bleeds on one side of any given format (book or leaflet cover, website, etc.). Conceptually, this would translate the idea of 'a way out' in a more stylistic manner than the earlier illustrative approach; functionally, the block would provide the backdrop to text or illustration. The simplicity of the secondary element and the combination of colours (orange, black and white) would allow great flexibility through permutation, as well as facilitate the development of a consistent and easily recognisable image. Typography was also kept strikingly simple with a strong condensed typeface for headlines and titles, echoing the personality of the logo.

Renovación de la marca de la organización benéfica especializada en los aspectos legales y personales del consumo de drogas.
Fundada en los años sesenta como línea de ayuda asesorando en todo lo referente a las leyes sobre drogas, en el año 2007 Release había crecido substancialmente en tamaño y en alcance. Sus actividades abarcan una selección de servicios legales y relacionados con las drogas destinados al público general y a los profesionales, así como un compromiso activo con las políticas nacionales e internacionales sobre drogas. La nueva apariencia tenía que atraer a un público más joven hacia Release, transmitir las funciones evolucionadas de la organización, y al mismo tiempo reafirmar su compromiso con el desafío a la postura de las autoridades en relación con el consumo de drogas.
Para traducir visualmente este (re)posicionamiento de la marca, un primer paso supuso modernizar los elementos básicos de identidad: logotipo, colores y tipo de letra. Para enfatizar la continuidad con el legado, mantenimos un logotipo marcado y seguro que también reflejara la autoridad y profesionalismo de la organización. Finalmente, escogimos el naranja como color princial (junto con blanco y negro) para transmitir nuevas energías y, al mismo tiempo, garantizar que la marca sobresaldria en un entorno de organizaciones benéficas donde predomina el color rojo.
Se introdujo un sencillo elemento gráfico secundario: una forma rectangular que sangra en un lado de cualquier formato (libro o cubierta de un folleto, sitio web, etc.). Conceptualmente, esto transmitiría la idea de "una salida" de forma más estilística que el anterior enfoque ilustrativo; funcionalmente, el bloque proporcionaría el telón de fondo del texto o la ilustración. La simplicidad del elemento secundario y la combinción de colores (naranja, negro y blanco) permitiría mayor flexibilidad a través de la permutación, así como facilitar el desarrollo de una imagen consistente y fácilmente reconocible. La tipografía también se mantuvo notablemente sencilla con un fuerte tipo de letra condensado para encabezamientos y títulos, haciendo eco de la personalidad del logo.

You TV

[client] Channel ID
[design] Playoff creative service
[Moscow [Russia
[art director] Balykin Pavel
[designer] Balykin Pavel
www.p-off.ru

You tv is channel for girls at the age from 8 till 16 years. The main task of a graphic image channel, was to create mood clear and interesting to girls younger and advanced age. The universal and abstract graphic.

You tv es un canal para niñas de 8 a 16 años. La tarea principal de un canal de imagen gráfica es crear una atmósfera clara e interesante para chicas más jovenes y de edad más avanzada. El gráfico universal y abstracto.

It's

It's

It's

Zen

[client] D&R Optical
[design] Núria Antolí [Barcelona [Spain
www.estudi-antoli.com

A line of communication for the ZEN brand of glasses.
A ZEN philosophy of gardens; comparing lotus flowers to glasses and their colours.

Línea de comunicación para la marca de gafas ZEN.
Filosofía ZEN: jardín. Símil flores de loto con gafas y su colorismo.

Bar Lobo

[client] Grupo Tragaluz
[design] Mario Eskenazi [Barcelona [Spain
www.m-eskenazi.com

The Bar Lobo identity is based on a wooden typeface that belonged to Imprenta Borras, a printing company who used the typeface to print posters for Liceu Grand Theatre in Barcelona.
Both theatre and printer are very close to the Bar Lobo, so the bar relates in this way quite well to the neighbourhood.

La Identidad del Bar Lobo está basada en una tipografía de madera que pertenecía a la Imprenta Borrás, que la usaba para imprimir los carteles del Gran Teatro del Liceo de Barcelona.
Tanto el teatro como la imprenta están muy cerca del Bar Lobo, que de esta manera se relaciona con el barrio.

BAR LOBO

JUEVES 26 DE OCTUBRE
A PARTIR DE LAS 20:30H.
TERRAZA. COPAS. CENA.
MÚSICA. DJ'S.
DIJOUS 26 D'OCTUBRE
A PARTIR DE LES 20:30H.
TERRASSA. COPES.
SOPAR. MÚSICA. DJ'S.

* Invitación para dos personas. Es imprescindible
llevar la pulsera puesta para entrar.

* Invitació per a dues persones. Es imprescindible
portar el braçalet posat per entrar.

BAR
LOBO

Sans&Sans

[client] Sans&Sans. Fine Tea merchants
[design] Sonsoles Llorens [Barcelona [Spain
www.sonsoles.com

Graphic identity for a teashop, also selling all sorts of items related to this world. The challenge of this project lay in being able to evoke a world of adventure, travel and the exotic, along with the intimacy and warmth implicit in the tea-drinking universe of. A series of images (tea leaves, calligraphy, teacups. teapots…) was created to provide the right graphic atmosphere with a dose of personality, which can be played with to create different items.

Identidad gráfica para tienda de té y objetos relacionados con este mundo. El reto de este trabajo era conseguir evocar el mundo de la aventura, el viaje y el exotismo junto con el intimismo y la calidad implícitos en el universo del té. Creación de una serie de imágenes (la hoja de té, la caligrafía, la taza, la tetera…) que conforman un ambiente gráfico con personalidad, con el que poder jugar para la creación de los diferentes elementos.

Aurelia Interiorista

[client] Aurelia Interiorista
[design] Eduardo del Fraile [Murcia [Spain
www.eduardodelfraile.com

The idea consisted of portraying some of the possible workspaces which represent what the interior designer tends to find when arriving at a new jobsite.
It is customary for certain construction trades, including Aurelia's, to jot down their contact information on the walls to make it easier to communicate on the job.
To do this, the interior designer's data was displayed typographically in different settings.

La propuesta consistió en retratar algunos posibles espacios de trabajo que representaran lo que la interiorista se encuentra al llegar a un nuevo proyecto.
Es costumbre entre algunos oficios de obra, incluyendo a Aurelia, apuntar en la pared sus datos de contacto para facilitar la comunicación durante el trabajo.
Por ello se representaron tipográficamente los datos de la interiorista en diferentes escenarios.

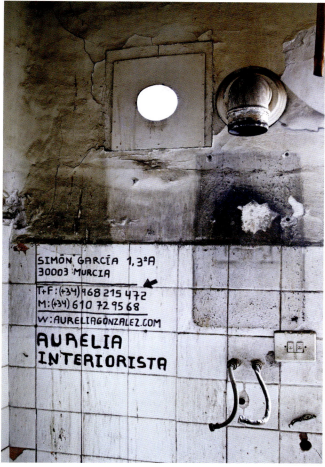

SIMÓN GARCÍA 1,3°A
30003 MURCIA
T+F:(+34)968 215 472
M:(+34) 610 72 95 68
W:AURELIAGONZALEZ.COM
AURELIA
INTERIORISTA

AURELIA
INTERIORISTA
SIMÓN GARCÍA 1,3°A
30003 MURCIA
T+F:(+34)968 215 472
W:AURELIAGONZALEZ.COM

BrandScents

[client] Turnstyle (Self-Promotion)
[design] Turnstyle [Seattle [USA
[creative director] Steve Watson
[design] Steve Watson
www.turnstylestudio.com

Does your brand stink? Is innovation in the air? At Turnstyle we asked ourselves some tough questions: What does integrity smell like? What about dedication or humanity? What about Hard Work? How does that smell? Should a Fortune 100 Company smell like a fortune? And what if a Fortune 1,000,000 Company smell like a million bucks? With their new BrandScents methodology, they help companies break away from the competition and establish a pervasive brand presence. BrandScents air fresheners produce a subtle brand impression that lingers without being overbearing.

¿Tu marca apesta? ¿Está en el aire la innovación? En Turnstyle nos hicimos algunas preguntas difíciles: ¿A qué huele la integridad? ¿Y la dedicación y la humanidad? ¿Y el trabajo duro? ¿A qué huelen? ¿Debería una empresa de la lista Fortune 100 oler a fortuna? ¿Y si una empresa Fortuna 1.000.000 huele como un millón de dólares? Con su nueva metodología BrandScents ayudan a las empresas a diferenciarse de la competencia y establecer una presencia de marca dominante. Los ambientadores de BrandScents producen un sutil impacto de marca que persiste sin ser abrumador.

BrandScents™
Be Different. Smell Different.

turnstyle

2219 NW Market Street
Seattle, WA 98137

sealed for freshness

BrandScents™
Be Different. Smell Different.

Does your brand stink?

Let's say you: have a choice between two supermodels. Both are incredibly gorgeous, sophisticated and loaded with cash. Which one will you choose? The one that smells like your brother's reclusive uncle or the one that smells like diamonds? Logos and corporate colors only have a brief moment to make an impression, while brand odor can linger much longer. Negative odor can spoil brand equity, souring consumer opinion. If left unmanaged, brands can turn rancid.

Introducing:

BS BrandScents

Cuines Santa Caterina

[client] Grupo Tragaluz
[design] Mario Eskenazi [Barcelona [Spain
www.m-eskenazi.com

The identity of this restaurant reflects the initial indecision as to its name (Cuines Santa Caterina or Santa Caterina Cuina) and the culinary variety it serves: Mediterranean, Italian, Oriental, vegetarian, etc. Starting with these considerations, a system of superimpositions was developed (texts, pictograms, photos) to define the restaurant's identity.

La identidad de éste restaurante responde a una primera indecisión con el nombre (Cuines Santa Caterina o Santa Caterina Cuina) y a la variedad culinaria que ofrece: cocina mediterránea, italiana, oriental, vegetariana, etc. A partir de estas consideraciones, se genera un sistema de superposiciones (textos, pictogramas, fotos) que definen la identidad del local.

Santa Caterina Cuines · Santa Caterina Cuines
Cuines Santa Caterina

parada tapes, entrepans i sucs
parada amanides i verdures
parada mediterrània · parada asiàtica
parada pastes i rissotos

Mercat Santa Caterina
(al costat de la Catedral)
T 932 689 918
cuinessantacaterina@grupotragaluz.com
www.cuinessantacaterina.com

GRUPO TRAGALUZ

DEL MORDISCO

Aldente

[client] Aldente Clínica Dental
[design] Eduardo del Fraile [Murcia [Spain
www.eduardodelfraile.com

Dental clinic open to a wider range of age groups. A bare-bones frame, a tall box and the colour blue fit all the requisites for being something serious. But if the result is accompanied by sweets, which aren't necessary good for the teeth, dyed pure white ones at that, and associated with a recognizable and familiar name, the proper balance is struck and the identity becomes appropriate for a new type of dental clinic.

Esta clínica dental está abierta a una amplia gama de edades. Una marca en palo seco, caja alta y color azul cumple todos los requisitos para ser algo de corte serio. Pero si el resultado va acompañado de las golosinas que habitualmente no son buenas para los dientes, tintadas de blanco puro y se asocia con un naming reconocible y cercano, el balance se equilibra y se obtiene una identidad adecuada para una nueva clínica dental.

ALDENTE
CLÍNICA DENTAL

ALDENTE

Gran Vía Escultor Salzillo 14, 1B
30004 Murcia
T. 968 215 525
www.clinicaaldente.es

Bloompapers.com

[client] Bloompapers
[design] Ana Clapes [Barcelona [Spain
www.anaclapes.com

Logo and graphics for Bloompapers.com, an on-line company selling wallpaper and wall murals with the work of several different artists.
The objective was to find an image which was a breath of fresh air, yet urbanite as well, based on the idea of using graffiti and large-sized walls. Items: logo, basic stationery, flyer/poster/brochure, magnet-badges, animation and website.

Logo e imagen gráfica para Bloompapers.com, empresa de venta por internet de papeles pintados y wallmural con propuestas de diversos artistas.
El objetivo fue conseguir una imagen con un aire fresco y urbanita, basándose en la idea del uso del grafitty y las grandes dimensiones de las paredes. Elementos: logo, papeleria bàsica, flyer/póster desplegable, chapas-imán animación y website.

Bloompapers
Gardneta1 2-4
08004 Barcelona Spain

info@bloompapers.com
www.bloompapers.com

Bloompapers
Gardneta1 2-4
08004 Barcelona Spain

info@bloompapers.com
www.bloompapers.com

Bloompapers.com

Domo

[client] Domo
[design] Brandient [Bucharest [Romania
[designer] Cristian "Kit" Paul, Alin Tamasan,
Eugen Erhan
[creative director] Cristian "Kit" Paul
[animation] Studio6
www.brandient.com

In order to better compete on a high consolidated market, Domo - one of the three leading Romanian retailers in electronics and home appliances, commissioned Brandient for a complete rebranding. Redesigning the logo was based on transforming the two "O" letters of the retailer's name in functional brand avatars, taking the form of striped spheres, as a symbol of a playful, enjoyable shopping experience. Further on, the spheres were translated into two playful funny characters, a cat and a dog, to enhance brand preference through an emotional hook.

Para competir mejor en un mercado altamente consolidado, Domo, uno de los tres principales proveedores rumanos de aparatos electrónicos y electrodomésticos, le encargó a Brandient una renovación de la marca completa. El rediseño del logo se basó en la transformación de las dos letras "O" del nombre del vendedor en avatares de marca funcionales, que toman la forma de esferas con rayas, como símbolo de una experiencia de compra divertida y agradable. Más tarde, las esferas se convirtieron en dos personajes divertidos y juguetones, un gato y un perro, para realzar la preferencia de marca por medio de un gancho emocional.

Jetnova

[client] Jetnova
[design] Eduardo del Fraile [Murcia [Spain
www.eduardodelfraile.com

Jetnova is a fleet of private jets. The priority for identity in this type of service lies in reflecting in the meticulous attention that a private company should offer its customers. The strength and warmth of the applications and the credibility that the brand offers will be the first point of contact between the company and possible user.

Jetnova es una línea de vuelos privados. La prioridad en una identidad con este tipo de servicio es reflejar el cuidado detalle que una compañía privada ofrece a sus clientes. La solidez y calidad en las aplicaciones y la credibilidad que ofrece la marca serán el primer punto de contacto entre posible usuario y empresa.

ICCV

[client] **Gobierno de La Rioja**
[design] **Moruba** [Logroño · La Rioja [Spain
www.moruba.es

ICVV is a well-known scientific institute basing its labour on research into wine and grapevines. The starting point was the creation of an identity which faithfully reflected its values: research, innovation and development in the world of wine-growing. The formal solution came about by creating bold graphic code that was innovative and markedly dynamic. The ICVV brand in characterized by the similarities in form between the world of wines and grapevines (organic shapes and dark reddish colours) and the graphic innovation fount in the dynamic application of the symbol (the ICVV initials) which evolves from the centre itself. A "living" brand appropriate doe a research centre in constant evolution and movement.

ICVV es un instituto científico de referencia que basa su labor en la investigación de la vid y del vino. El punto de partida fue crear una identidad que reflejase fielmente sus valores: investigación, innovación y desarrollo en el mundo vinícola. La solución formal pasó por crear un código gráfico atrevido, innovador y con un marcado carácter dinámico. La marca ICVV se caracteriza por la similutud formal con el mundo de la vid y del vino (formas orgánicas y color morado) y la innovación gráfica en su aplicación dinámica del símbolo (iniciales ICVV) que evoluciona como el propio centro. Una marca "viva" propia de un centro de investigación en constante evolución y movimiento.

Instituto de
Ciencias de la
Vid y del Vino

Círculo Hedonista

[client] Círculo Hedonista
[design] Zapping/M&CSaatchi [Madrid [Spain
[creative directors] Uschi Henkes, Urs Frick,
Manolo Moreno
[designers] Jaione Erviti, Urs Frick
www.zappingmcsaatchi.com

The Círculo Hedonista is a select and elite club where business leaders in the world of communications meet and hold lengthy debates on the sector, always swathed in a swanky hedonistic air and in the company of good wine and the most exquisite cuisine. To transmit the spirit of this exclusive circle, a remarkably stark logo was designed, where just a few elements transmit all the elegance and sophistication behind the Circle, but also provide insight into what it consists of. This is why an elegant yet simple typeface was used, complemented by two icons to replace certain characters and define the essence of the club: a chair and a proper table to gather round and enjoy the best of the best.

El Círculo Hedonista es un selecto y elegante club en el que empresarios del mundo de la comunicación se reúnen para debatir distendidamente sobre el sector. Siempre en ambientes muy cuidados y hedonistas, con un buen vino y disfrutando de la cocina más exquisita. Para transmitir el espíritu de este exclusivo Círculo se desarrolló un logotipo muy minimalista, que en pocos elementos transmitiese toda la elegancia y sofisticación del Círculo pero que a la vez comunicase en qué consistía. Para ello se utilizó una tipografía elegante y sencilla, complementada por dos iconos que sustituían determinados caracteres y mostraban la esencia del club: una silla y una buena mesa en torno a la que reunirse y disfrutar de lo más exquisito.

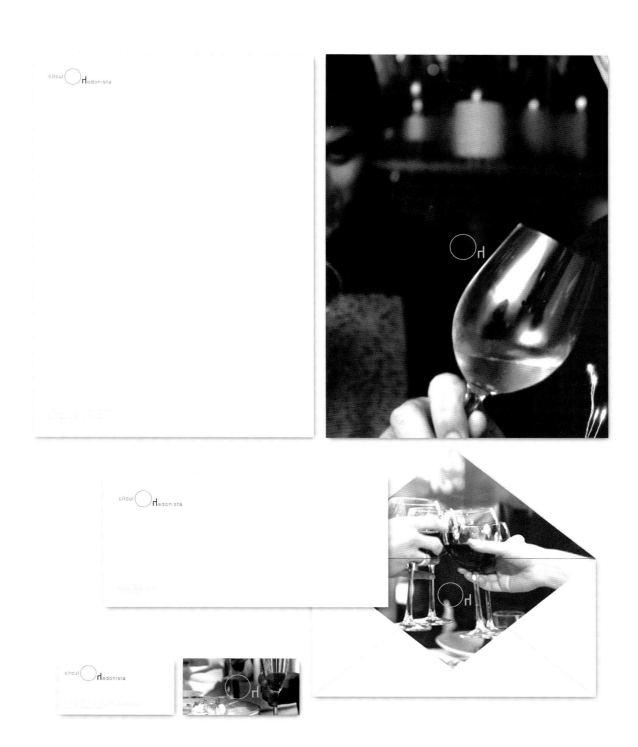

CRD

[client] CRD – Cathrine Raben Davidsen
[design] Scandinavian DesignLab
[Copenhagen [Denmark
[creative director] Per Madsen
[account director] Anne-Mette Højland
[strategic creative director] Jesper von Wieding
www.scandinaviandesignlab.com

The task was to create an identity for (visual/graphic) artist Cathrine Raben Davidsen, also known under the signature CRD, an already established artist within the Danish art world.
The identity was to take its starting point in the universe created by Cathrine Raben Davidsen's paintings. The identity had to appear simple, clear and easily recognizable and it was not to be limiting, rather it should contain artistic freedom and flexibility for the artist herself and for the development of the various publications made in connection with Cathrine Raben Davidsen's exhibitions.
The use of fluorescent spray paint is a consistent expression throughout CRD's own universe. Along with the CRD signature, used as logo, the entire fluorescent colour palette, makes up the backbone of the graphic identity. The way in which CRD uses the fluorescent spray paints has been the primary source of inspiration for creating a logo, which is expressed through a stencil.
Rolls of logo tape, logo stencils and typography with an incorporated CRD stencil cut make up the tools of the identity. The use of these tools allow for artistic freedom and expression on/with everything from business cards, stationary, packaging, production/publication of printed matter and art(istic) publications to the signature on the back of CRD's works.

El trabajo consistía en crear una identidad para la artista (visual/gráfica) Cathrine Raben Davidsen, también conocida bajo la firma CRD, que es una artista consolidada en el mundo del arte danés.
La identidad tenía que tomar como punto de partida el universo creado por los cuadros de Cathrine Raben Davidsen. La identidad tenía que resultar simple, clara y fácilmente reconocible y no tenía que ser limitante, sino al contrario, tenía que contener libertad artística y flexibilidad para la artista y para el desarrollo de varias publicaciones elaboradas en relación con las exposiciones de Cathrine Raben Davidsen.
El uso de pintura en aerosol fluorescente es una expresión constante en el propio universo de CRD.

* Xarxa de Televisions Locals

[client] Xarxa de TV Locals
[design] Ruiz + Company [Barcelona [Spain
[creative group] David Ruiz
[art director · designer] Ainoa Nagore
www.ruizcompany.com

The new logo, in the shape of asterisk, identifies the programmes the Network show on each participating local television channel, and was designed to appear onscreen with the logo of each local television station. The choice of the asterisk was determined by its normal graphic function, as it highlights all other elements it accompanies. Therefore the new logo strengthens the image of each television station, while allowing the Network to be identified by an X highlighted inside the asterisk. The new brand has the objective of transmitting the values of strength and experience the entity has consolidated for over 10 years, but at the same time bringing a sense of modernity and drive to the new stage.

El nuevo logotipo, en forma de asterisco, identifica la programación que la Xarxa ofrece a las televisiones de proximidad adheridas y se ha diseñado para aparecer en pantalla acompañando al logo de cada una de las televisiones locales. La elección del asterisco ha venido determinada por su habitual función gráfica, que consiste en resaltar los elementos a los que acompaña. De esta manera el nuevo logo refuerza la imagen de cada televisión y al mismo tiempo permite la identificación con la Xarxa, destacando dentro del dibujo la grafía X.
La nueva imagen tiene como objetivo transmitir los valores de solidez y experiencia de esta entidad ya consolidada que cumple ahora 10 años, y a la vez aportar un tono de modernidad e impulso para esta nueva etapa.

* Xarxa de Televisions Locals

Xarxa de Televisions Locals. Travesera de les Corts, 131-159. Pavelló Ponent. Recinte Maternitat. 08028 Barcelona.

Xarxa de Televisions Locals. Travesera de les Corts, 131-159. Pavelló Ponent. Recinte Maternitat. 08028 Barcelona.

Xarxa de Televisions Locals. Travesera de les Corts, 131-159. Pavelló Ponent. Recinte Maternitat. 08028 Barcelona.

Getxophoto

[client] Getxophoto
[design] Barfutura [Madrid [Spain
www.barfutura.com

GETXOPHOTO is a new type of photography festival held in Getxo, Bilbao. This festival differs from others in the exploration and experimentation involved in unconventional formats and illustrative themes. This is one of its main sources of identification. This is not just about decorating the city but about intervening in such a way as to relate stories through specially chosen images. Everywhere from facades to shop windows, parks and buildings, Getxo is literally transformed into a live exhibition for the duration of the festival, a huge "open frame" where the pleasures of photography are there to be had by just taking a walk.
The Getxophoto logo reflects the spirit of the festival's transformation on Getxo by splitting the word into parts and creating something new. "Mutations" was the central theme to the GETXOPHOTO 2008 festival.

GETXOPHOTO es un nuevo tipo de festival de fotografía en Getxo, Bilbao. Se diferencia por la apuesta, por la exploración y experimentación de formatos y espacios expositivos no convencionales. Ésta es una de sus principales señas de identidad. No se trata de adornar la ciudad sino de intervenirla para contar historias a través de imágenes especialmente elegidas. Desde fachadas hasta escaparates, pasando por parques o edificios, Getxo se transforma durante el festival en un espacio de exhibición vivo, en un gran "marco abierto" donde, caminando, se pueda disfrutar de la fotografía. El logotipo de Getxophoto refleja el espíritu del festival transformando Getxo al romper la palabra en partes y creando algo nuevo. "Mutaciones" fue el tema central del festival GETXOPHOTO 2008.

Violet

[client] Violet
[design] Raymond Interactive,
a Saguez & Partners subsidiary
[Paris [France
[art director] Bruno Auret
www.raymond-interactive.com

There's more than just Nabaztag! The famous Nabaztag connected rabbit, the icon of the brand started hiding the other products of the Violet French company. The creation helped going from a product to a brand strategy. New brand architecture, new global style providing a lot of pedagogy through pictos, fresh colors and typos for to be cool, simple & accessible and a brand new community website to connect all the users!

¡Hay mucho más además de Nabaztag! El famoso conejo conectado Nabaztag, el icono de la marca, empezó a esconder los otros productos de la empresa francesa Violet. Esta creación ayudó a pasar de un producto a una estrategia de marca. Nueva arquitectura de marca, nuevo estilo global que proporciona mucha pedagogía a través de pictogramas, colores frescos y erratas para ser guai, simple y accesible, y un nuevo sitio web comunitario para conectar a todos los usuarios.

Let All Things Be Connected*

violet.

Snook

[client] Cock a Snook
[design] Ruiz + Company [Barcelona [Spain
[creative group] Alicia Armet, David Ruiz
[art director] David Ruiz
[designer] David Ruiz
[illustrator] Toni Borrell
www.ruizcompany.com

The inspiration for Snook actually came from the traditional English Plimsolls, the footwear used by English children for sports and beachwear since the mid-nineteenth century.

The objective was to design the brand to be so convincing and consistent with the product that a permanent bond would be formed. An identity which would clearly make reference to the past but through an original and modern design. This involved the creation of a character, now taken to be the brand's icon, with a pencil-drawn, classic and academic illustration of a young boy of today, albeit inspired by the kids who played marbles on the streets, by the children featured in the superb photographs by Cartier-Bresson. A child roaming the streets and a long way from the consoles and the sofa.

The packaging and catalogues serve as publicity vehicles aimed at the best shops in the world. A campaign was created as an additional means of publicity for the well-known Kid's Wear magazine with photographs by Andrea Perez-Hita which capture the sort of every day life in which children are the protagonists.

Los Snook se inspiran en un calzado tradicional inglés, los Plimsolls, que usaban los niños ingleses para la playa y para hacer deporte, desde mediados del siglo XIX.

El objetivo era diseñar una marca tan coherente con el producto y tan potente que fueran un bloque indisoluble. Una identidad que hiciera clara referencia al pasado, pero a través de un diseño original y moderno. Para ello se creó un personaje, hoy icono de la marca, con una ilustración a lápiz, de dibujo clásico y académico y que aún siendo un niño actual se inspira en el chaval que jugaba en la calle a las canicas, en los niños de las maravillosas fotos de Cartier Bresson. Un niño que reivindica la calle y que está lejos de las consolas y el sofá.

El packaging y los catálogos sirven de herramientas de comunicación para llegar a las mejores tiendas del mundo. Como apoyo publicitario, se creó una campaña para la prestigiosa revista Kid's Wear, donde se mostraba a través de las fotografías de Andrea Perez de Hita, instantes de la vida cotidiana en que los niños son los protagonistas.

snook®

Not just old
british
schoolwear.
Now a revised
basic...
The
comfortable
streetwear.

Original

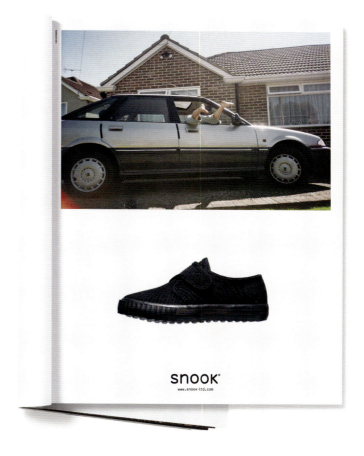

Torch

[client] Torch Spain
[design] Álvaro Pérez para El Paso, Galería de Comunicación [Madrid [Spain
www.elpasocomunicacion.com
www.alvaroperez.es

Brand logo for Torch, a "small but concerned" company at the forefront of fashion design. Part of the permanent collection at the Chicago Athenaeum: Museum of Architecture and Design, Illinois.

Logomarca para Torch, una "pequeña pero molesta" empresa en la vanguardia del diseño de moda. Forma parte de la colección permanente del Chicago Athenaeum: Museum of Architecture and Design, Illinois.

Hunter & Moss

[client] Stag & Hare
[design] Steve Rura [New York [USA
[creative director] Andrew Kibble
www.letters-numbers.com

Hunter & Moss is a line of hang bags made from sustainable materials in Brooklyn, New York. The word mark features a unique ampersand which can be used alone as a monogram. Moss-like patterns were created from the ampersand to add visual richness and to communicate the natural materials associated with the brand. These patterns are applied to typographic layouts for promotional materials (Spring/Summer 2009 type treatments are shown as an example).

Hunter & Moss es una línea de bolsos hechos con materiales sostenibles de Brooklyn, Nueva York. La marca denominativa presenta un original símbolo "&" que puede utilizarse en solitario como monograma. Los dibujos en forma de musgo se crearon para el símbolo "&" para dar riqueza visual y hacer referencia a los materiales naturales asociados con la marca. Estos dibujos se aplicaron a los diseños tipográficos de los materiales promocionales (los tratamientos de tipos de Primavera/Verano 2009 se muestran como ejemplo).

hunter&moss

Nude

[client] Feria de Valencia
[design] Pepe Gimeno Proyecto Gráfico
[Valencia [Spain
[designers] Pepe Gimeno, Dídac Ballester
[2003 · 2006] Pepe Gimeno, Dídac Ballester
[2207 · 2008] Pepe Gimeno, Juanma Aznar
www.pepegimeno.net

Back in 2002, the Salón NUDE came to be created at Valencia's international furniture show, the Fería Internacional del Mueble. The objective was to make young designers known to the international panorama. To achieve this, a lower case handwritten letter was chosen where one of the characters, namely the "D", was hidden in the bottom part in support of a concept of "emerging design" which is after all, the point they so strongly wanted to put across.
The image has maintained its appeal and effect from these beginnings until the present day.

La Fería Internacional del Mueble de Valencia creó en 2002 el Salón NUDE, con el objetivo de dar a conocer a los jóvenes diseñadores en el panorama internacional.
Por ello se eligió una minúscula de trazo grueso con uno de los caracteres, la "D", oculto en su parte inferior que apoya el concepto "diseño emergente" que es a fin de cuentas, lo que con mayor énfasis se quiso comunicar.
La imagen ha mantenido su personalidad y vigencia desde sus inicios hasta la actualidad.

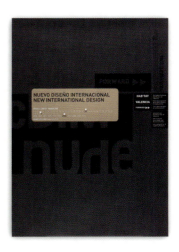

Itene

[client] Instituto tecnológico del envase,
transporte y logística
[design] Pepe Gimeno Proyecto Gráfico
[Valencia [Spain
[designers] Pepe Gimeno, Juanma Aznar
www.pepegimeno.net

The Itene brand incorporates two clearly distinguishing but essential elements when it comes to developing brand publicity vehicles. On the one hand, the logo typography, specially created for the project, is a primary element for instilling any type of publicity vehicle with associated brand values: originality, effectiveness and practicality, all made patently evident with the logo.
On the other hand, the field around this, in the form of a card, is a primary graphic resource for developing the necessary material for the brand's various publicity means.

La Marca Itene contiene dos elementos claramente diferenciadores que resultan esenciales en el desarrollo de los soportes de comunicación de la marca.
Por una parte la tipografía del logo, creada especialmente para el proyecto, es un elemento de primer orden para impregnar cualquier soporte con los valores asociados a la marca, innovación, eficacia y funcionalidad, que a través de ella se evidencian y se hacen patentes.
Y por otra, el campo gráfico que lo rodea en forma de tarjeta, es un recurso gráfico de primer orden para desarrollar el material que precisan las distintas comunicaciones que emite la marca.

Nueva identidad Estudio mLlongo

[client] Estudio mLlongo
[design] Estudio mLlongo [Valencia [Spain
www.mllongo.com

Estudio mLlongo has renewed its image by taking the studio's new address as a pretext as well as adopting it as the central theme for the corporate entity, calle Derechos Humanos, nº 10, which stands for human rights. The address has also motivated company development and self-promotion.
Human Rights, No 10:
Everyone has a right, in condition of complete equality, to be heard publicly….
As a final point for the launch of the new image a limited edition wine has been produced featuring labels designed by every one of the creative team.

Estudio mLlongo renueva la imagen escogiendo como pretexto su nueva dirección y utilizándola como eje de la entidad corporativa: la calle Derechos Humanos, nº 10. La misma dirección ha motivado el desarrollo de entidad y de los autopromocionales.
Derechos Humanos, nº 10:
Toda persona tiene derecho, en condiciones de plena igualdad, a ser oída públicamente…
Como cierre a la promoción de lanzamiento de la nueva imagen se creó una edición limitada de vino para la que cada uno de los miembros del equipo creativo diseñó una etiqueta.

estudio
m
llongo.

**toda persona tiene derecho,
en condiciones de plena igualdad,
a ser oída públicamente...**

derechos humanos número diez.

estudio
m
llongo.

estudio
m
llongo.

estudio
m
llongo.

toda persona tiene derecho,
en condiciones de plena igualdad,
a ser oída públicamente...

derechos humanos número diez.

estudio
m
llongo.

estudio
m
llongo.

Arar

[client] Bodegas y Viñedos Arranz-Argote
[design] Moruba [Logroño · La Rioja [Spain
www.moruba.es

ARAR is an exclusive wine from a small bodega from the D.O.C. Rioja. (Certifying a product to be from a particular region and is of a certain standard). The brand's visual identity has to reflect the standards and the character of the wine in a manner which is both attractive and appealing. This has been achieved by using an inverted printed character, represented by the letter "A". As well as being the first letter of the brand name and the surname of the bodega's founding partners, in some way this also represents the revolutionary style of this new wine making project. More specifically, an "Autor" and "Alta" wine, meaning author and high quality, an expression which makes a full 180-degree change in the way of understanding wine-making in the Rioja region.

ARAR es el exclusivo vino de una pequeña bodega de la D.O.C. Rioja. Su identidad visual debía de reflejar los valores y personalidad de la marca de una forma sugerente y atractiva. Para ello se usó un carácter tipográfico invertido, la "A", como elemento representativo. Además de ser la inicial de la marca y de los apellidos de los socios fundadores de la bodega, representaba de alguna manera el revolucionario estilo de este nuevo proyecto de viticultura. En definitiva, un vino de "Autor" y "Alta" expresión que da un giro de 180 grados a la manera de entender la enología en La Rioja.

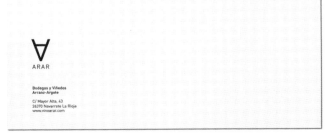

An Audience with the Mafia

[client] Mercy Man Productions
[design] VisualMaterial
[London [United Kingdom
www.visualmaterial.co.uk

A brand identity for a theatre review of the origins of the Mafia featuring a subtle palette of colours contrasted with a splash of blood red and supporting graphic elements such as the mugshots of legendary mob figures, maps, bullet holes and telegrams. The website chronicles the history of organised crime via a comprehensive archive which is illustrated by a series of interactive animations. Promotional T-shirts featured the mugshot of a legendary gangster and a quote associated with them. Business cards were based on the traditional Mafia calling card of an 'Ace of Spades' complete with bloody thumb print!

Una identidad de marca para una reseña de teatro sobre los orígenes de la mafia que presenta una sutil paleta de colores en contraste con una salpicadura de sangre roja y otros elementos gráficos como fotos de archivos policiales de personajes legendarios de la mafia, mapas, agujeros de balas y telegramas. El sitio web relata la historia del crimen organizado por medio de un archivo completo ilustrado con animaciones interactivas. Las camisetas promocionales presentaban las fotos de archivo de gángsters legendarios y una cita asociada a ellos. Las targetas de visita estaban basadas en la targeta de visita tradicional de la mafia, el "As de Picas" con huella digital ensangrentada incluida.

Dry Soda

[client] Dry Soda
[design] Turnstyle [Seattle [USA
[creative director] Steve Watson
[design] Steve Watson
www.turnstylestudio.com

DRY Soda Company produces lightly sweet, all-natural, culinary sodas. In a fashion similar to fine wines, the sodas were developed specifically to be paired with great foods—something you might enjoy in a champagne flute with a nice salmon dinner or filet mignon. To this end, DRY wanted the bottle to look at home in an upscale white tablecloth restaurant or a five-star hotel. Our design solution was intentionally minimalist. We endeavored to make the bottles sophisticated, but still fresh and inviting. Monochromatic, typographic and screen-printed labels boil product information down to their essence without extraneous bells and whistles. Minimal graphics on clear bottles allow the purity of the product to show through. The owner's signature on each bottle denotes a sense of craft behind each flavor's recipe. 4-pack carriers punch the color in order to stand out on cluttered grocery store shelves.

La empresa DRY Soda produce refrescos culinarios, ligeramente dulces y totalmente naturales. De un modo parecido a los vinos de buena calidad, los refrescos se elaboran específicamente para ser emparejados con grandes platos, algo que se pueda disfrutar durante la cena en una copa alta de champán con un buen plato de salmón o de solomillo de ternera. Para ello, DRY quería que la botella quedara bien en un restaurante elegante o en un hotel de cinco estrellas. Nuestra solución de diseño era intencionadamente minimalista. Nos esforzamos para que las botellas parecieran sofisticadas y al mismo tiempo frescas y tentadoras. Las etiquetas monocromáticas, tipográficas y serigrafiadas reducen la información del producto a su esencia sin la presencia de elementos extraños. Los gráficos mínimos en botellas transparentes permiten que se vea la pureza del producto. La firma del propietario en cada botella denota que todas las recetas han sido elaboradas artesanalmente. Los porta-botellas de 4 unidades crean un contraste con el color para que sobresalgan en las abarrotadas estanterías de los supermercados.

Dry Soda

Vinseum

[client] VINSEUM, Museum of the Wine Cultures of Catalonia
[design] Estudio Diego Feijóo
[Barcelona [Spain
[art director] Diego Feijóo
www.dfeijoo.com

Vilafranca del Pendés (Catalunya), has brought its museum into the 21st century, turning it into VINSEUM, The Museum of the Wine Cultures of Catalonia. At VINSEUM you can explore the numerous meanings and stories to be found in our wine-making heritage. VINSEUM gives you an exceptional insight into the world of contemporary viticulture, within the Penedès region, with a glass of wine or cava in your hand.
So the graphic identity is composed literally from the footprint of wine. Each of the seven letters in the logo is subjected, indistinctly, to different colour intensities in such a way as to obtain infinite combinations.

Vilafranca del Pendés (Catalunya), adapta su museo al siglo XXI convirtiéndolo en VINSEUM, el Museo de las Culturas del Vino de Catalunya. En VINSEUM podéis explorar todos los sentidos y todas las historias relacionados con la cultura del vino. VINSEUM os ofrece la posibilidad de observar el mundo de la viticultura contemporánea, en la región del Penedés, con una copa de vino o cava en la mano. La identidad gráfica se compone literalmente por la huella que deja el vino. Las siete letras del logotipo se aplican, indistintamente, en diferentes intensidades de color, de forma que se pueden obtener infinitas combinaciones.

Museu de les Cultures del Vi de Catalunya

Serengeti

[client] Serengeti Law
[design] Turnstyle [Seattle [USA
[creative director] Steve Watson
[design] Steve Watson
www.turnstylestudio.com

Serengeti is the #1 ranked technology for law departments who want to efficiently track and manage their legal work internally and outside counsel. Serengeti initially approached Turnstyle to create an ad campaign that clearly differentiated them from the competition in trade publications. Exploiting the uniqueness of the company name, we created an attention-grabbing campaign, which juxtaposed compelling African animals with mundane office environments. Following the success of the ads, they leveraged the approach to refresh the look of the overall Serengeti brand, including their stationery, sales materials, and Web site.

Serengeti es la tecnología más avanzada para departamentos legales que quieran hacer un seguimiento y gestionar eficientemente su trabajo legal interno y del asesor legal externo. En un principio, Serengeti se puso en contacto con Turnstyle para crear una campanya publicitaria que les diferenciara claramente de la competencia en las publicaciones especializadas del sector. Explotaron la originalidad del nombre de la empresa y creamos una campanya impactante, que yuxtaponía animales africanos con entornos de oficina mundanos. Tras el éxito de los anuncios, aprovecharon este enfoque para refrescar la apariencia de la marca Serengeti en su totalidad, incluído su material de papelería, material de ventas y el sitio web.

SERENGETI

Cascioppo Sausage

[client] Cascioppo
[design] Turnstyle [Seattle [USA
[creative director] Steve Watson
[designer] Madeleine Eiche
www.turnstylestudio.com

CasCioppo (prounounced: Catch-Ope-Oh) Sausage is a purveyor of fine sausage and other miscellaneous meat food products. The founder, Sam CasCioppo passed the business on to his son, Tony. Tony hired us to update the identity and packaging to differentiate it from the other green, white, and red Italian-esque sausage packaging on local shelves. We redesigned materials with an intentionally industrial aesthetic as a nod to Cascioppo's home-grown Ballard, WA roots. We kept the charming original illustration of Sam for continuity.

CasCioppo (pronunciado: Catch-Ope-Oh) Sausage es un proveedor de salsichas de alta calidad y otros productos cárnicos. Su fundador, Sam CasCioppo le pasó el negocio a su hijo, Tony. Tony nos contrató para actualizar la identidad y el empaque para diferenciarlo de los otros embalajes verdes, blancos y rojos de las salsichas típicas italianas de las estanterías de los supermercados locales. Rediseñamos los materiales con una estética industrial como guiño a las raíces de Cascioppo en el barrio de Ballard, Washington. Mantenimos la original y encantadora ilustración de Sam como continuidad.

Bilingual

[client] Bilingual
[design] MocaEstudio [Murcia [Spain
www.mocaestudio.com

Bilingual is a company which specializes in teaching languages to groups of employees from other companies. The created image is derived from the meaning of the name itself.
Various graphics play with the double meaning of the word "lengua" meaning both language and tongue, to advertise the languages they teach: Spanish, French, German and Italian.

Bilingual es una empresa especializada en la enseñanza de idiomas a grupos de empleados de otras empresas. La imagen se creó partiendo del significado del propio nombre.
Diferentes piezas gráficas juegan con el doble significado de la palabra lengua, para presentar al público los idiomas que se ofrecen: castellano, inglés, francés, alemán e italiano.

Thanks

We would like to thank to all the designers, artists, studios, and agencies that have been involved, one way or another, to this project. Without your kindly help this book couldn't have been possible.

Muchas gracias a todos los diseñadores, artistas, estudios y agencias de diseño que habéis colaborado en este proyecto.
A todos. Los que han publicado y los que no.
Gracias por atender nuestras peticiones incondicionalmente, por vuestra generosidad y vuestra ilusión, que ha sido también la nuestra. Sin todo ello, este libro no habría sido posible.